zhōng　Yuè　Yǔ

中越語版
精熟級
華語文書寫能力
習字本：

依國教院三等七級分類，
含越語釋意及筆順練習。

7

Chinese × Tiếng Việt

編者序 Lời tựa

Bắt đầu từ năm 2016, Nhà xuất bản Văn hóa Chu Tước liên tục cho ra mắt những quyển sách luyện viết chữ Hán. Trong 6 năm qua chúng tôi đã cho ra thị trường tổng cộng là 10 quyển, tuy không quảng bá rộng rãi và dù rằng không nhận được nhiều sự chú ý như những thể loại sách nấu ăn hay du lịch khác, nhưng lượng tiêu thụ loại sách này vẫn rất ổn định. Trên bước đường phát hành những dạng sách này, chúng tôi luôn luôn thật thận trọng, với hy vọng mang đến cho quý độc giả những quyển sách luyện viết chữ chuẩn xác và tốt nhất.

Với lần xuất bản này, chúng tôi đã mạnh dạn tiến hành một cuộc khảo nghiệm đầy thách thức, đó chính là đem quyển luyện chữ viết mở rộng đối tượng người xem, sử dụng công trình nghiên cứu 6 năm mang tên "Năng lực Hán ngữ tiêu chuẩn Đài Loan" (Taiwan Benchmarks for the Chinese Language, viết tắt là TBCL) do những chuyên gia được Viện nghiên cứu giáo dục quốc gia mời về nghiên cứu phát triển làm chuẩn, lấy 3100 Hán tự trong đó biên tập thành bộ sách, đính kèm theo đó là phiên âm tiếng Trung, quy tắc bút thuận và ý nghĩa của từng từ bằng tiếng Việt, hy vọng những người bạn nước ngoài có hứng thú với Hán tự tiếng Trung sẽ dễ dàng học tập được chữ viết này.

Bộ sách luyện viết phiên bản Trung - Việt được dựa theo 3 trình độ 7 cấp bậc của TBCL xuất bản phát hành. Trình độ sơ cấp sẽ từ cấp độ 1 đến cấp độ 3, trong đó phân biệt có 246 từ, 258 từ và 297 từ; trình độ trung cấp sẽ từ cấp độ 4 đến cấp độ 5, lần lượt sẽ là 499 từ và 600 từ; trình độ cao cấp sẽ từ cấp độ 6 đến cấp độ 7 và mỗi cấp độ sẽ có 600 từ. Sự phân chia cấp bậc trong lần xuất bản đặc biệt này, sẽ giúp cho quý độc giả có thể học tập theo trình tự từ thấp đến cao, đồng thời cũng sẽ không vì quá nhiều từ, khiến cho sách quá dày, làm ảnh hưởng đến quá trình luyện viết chữ.

Hán tự trong phiên bản cao cấp lần này khó hơn, nét viết cũng nhiều hơn so với những quyển trước, quý độc giả có thể dần dà luyện tập từ mức độ đơn giản đến phức tạp và đây cũng là một bộ chữ Hán dạng phồn thể đẹp điển hình. Mong rằng khi phát hành bộ sách này sẽ giúp ích thêm trên con đường học tập của những người sử dụng tiếng Trung như là ngôn ngữ thứ hai, và tin rằng nếu mỗi ngày luyện viết 3~5 từ sẽ giúp cho quý độc giả có thêm thời gian để tĩnh tâm, đồng thời cũng tìm được niềm vui trong quá trình luyện viết chữ tiếng Trung.

編輯部 Ban biên tập

Hướng dẫn sử dụng quyển sách này 如何使用本書

Quyển sách này được thiết kế riêng biệt, người xem khi sử dụng sẽ thấy rất tiện lợi. Dưới đây là hướng dẫn sử dụng quyển sách này, mời các bạn cùng tham khảo để khi thực hành luyện tập sẽ càng thêm hữu ích.

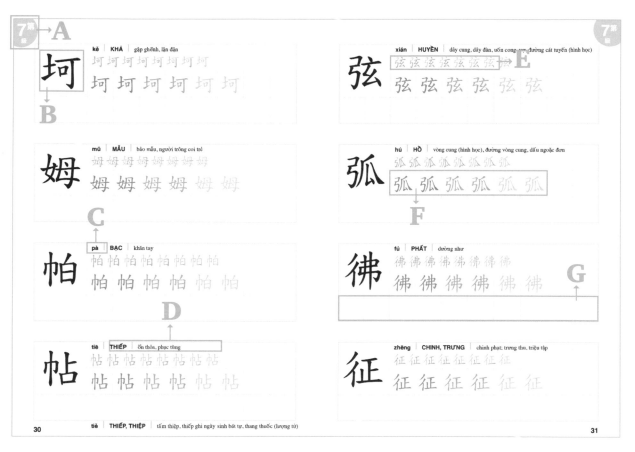

A. **Cấp độ :** phân chia số thứ tự rõ ràng, quý độc giả có thể hiểu rõ hơn về cấp độ của sách này.

B. **Hán tự :** hình dáng của chữ tiếng Trung .

C. **Phiên âm tiếng Trung :** biết được làm thế nào để phát âm, có thể tự mình luyện tập thử xem.

D. **Dịch nghĩa tiếng Việt :** giải thích ý nghĩa của từ, giúp người sử dụng tiếng Trung như ngôn ngữ thứ hai có thể hiểu rõ ý nghĩa chữ này; và đương nhiên những ai thành thạo tiếng Trung cũng có thể dùng nó để học tập tiếng Việt.

E. **Bút thuận :** là thứ tự viết các nét của từ này, có thể xem đi xem lại nhiều lần, dùng ngón tay viết nhẩm theo trước cho quen dần với trình tự các bước viết.

F. **Tô đậm theo :** căn cứ theo nét vẽ có sẵn tô theo từng chữ một, từ gợi ý sẽ dần nhạt đi, điều này sẽ làm cho việc học càng thêm tính thách thức.

G. **Luyện tập :** sau khi đã tô hết những từ gợi ý, quý độc giả có thể tự luyện tập thêm, đều này sẽ giúp gia tăng ấn tượng sâu sắc với chữ đó.

目錄 _content_

徬搓搗斟 暇溢溯溺 84	滔煌煥猾 猿瑕瑞畸 86	痰盞睦睫 睹祿禽稠 88	窟肆腥艇 葛虜詭賃 90	逾鉅馳馴 僥凳嘉嘍 92
嘔墅寨屢 嶄廓彰慷 94	摟摧摺撒 榷漓熄爾 96	瑣甄瘓瞄 磁竭箏粹 98	綱綴綵綻 綽膊舔蒼 100	蚣蝕裸誑 誨輒遜鄙 102
酵銜隙雌 餌駁髦魁 104	僵僻劈嘩 嘯嘲嘻嘿 106	噓墜墟墮 嬉嬌慫慾 108	憔憧憬撩 撰暮槳槽 110	樑歎毆潤 潦潭澄澎 112
獗瑩瘟瘡 瘤瘩瞇瞌 114	稿穀緝翩 膜膝舖鋪 116	蔑蔗蔭蔽 蝴蝶蝸螂 118	誹諂諸豎 賜輟醇鋁 120	鞏餒憩撼 橙橡澳燉 122
穎窺篩罹 蕭螃螢褪 124	覦諜諡蹄 輻遼錫隧 126	霍頻頹餚 駭駕鴦儡 128	嚀嚏嶺彌 懦擎斃濛 130	濤濱燴爵 瞬矯礁篷 132
冀繃翼聳 膿蕾薦荐 134	蟑覬謗豁 輾輿轄醞 136	鍾霞鮪鮭 齋叢壘擲 138	朦濺瀉璧 癒癖竄竅 140	繡翹贅蹦 軀轍鰲魏 142
壟懲攏曠 櫥瀨瀟爍 144	瓣疆矇禱 簷簾繭羹 146	藤蟹蠅襟 譁譏蹺鏈 148	鯨嚷嚼壤 朧瀰癥礪 150	籌糯繽艦 藹藻蘆辮 152
饋馨齣攜 纏譴贓鬮 154	霸饗鶯鶴 黯囊鑄鑑 156	鑒鬢籤纖 邐髓鱗囑 158	攬癱蠱蠶 驟黌鑲顱 160	矚纜鑼籲 162

中文語句簡單教 學

Hướng dẫn ngắn gọn
về kết cấu câu trong tiếng Trung

Trong bộ sách luyện viết chữ Hán phiên bản Trung – Việt, ban biên tập thiết kế 5 quyển trước với nội dung "Công phu luyện viết chữ căn bản" và "Sự thú vị của Hán tự tiếng Trung" thông qua cấu tạo thú vị nhằm hiểu rõ hơn về chữ Hán. Và đến với trình độ cao cấp (quyển 6 và 7) lần này, chúng tôi sẽ giới thiệu về kết cấu câu trong tiếng Trung, hy vọng rằng có thể giúp ích cho các bạn sử dụng tiếng Trung là ngôn ngữ thứ hai sẽ không cần tốn quá nhiều sức lực nhưng vẫn giúp ích bội lần trong công cuộc chinh phục tiếng Trung của mình.

Từ loại của chữ tiếng Trung

Từ loại của chữ tiếng Trung chia ra thành hai phần: "Thực từ" và "Hư từ". Thực từ có nghĩa là mang tính thực tế, là chữ mà khi ta vừa nhìn có thể hiểu ngay; còn về hư từ nghĩa là không mang ý cụ thể hay thực tế, hư từ thường được dùng để biểu đạt sự liên tiếp của hành động và ngữ khí.

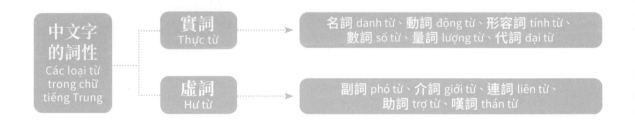

中文字 的詞性
Các loại từ trong chữ tiếng Trung

實詞 Thực từ → 名詞 danh từ、動詞 động từ、形容詞 tính từ、數詞 số từ、量詞 lượng từ、代詞 đại từ

虛詞 Hư từ → 副詞 phó từ、介詞 giới từ、連詞 liên từ、助詞 trợ từ、嘆詞 thán từ

◆ **Gia tộc thực từ**

Thực từ bao gồm sáu loại: danh từ, động từ, tính từ, số từ, lượng từ, đại từ.

❶ **Danh từ (noun)** : là những từ dùng để chỉ người, đất, sự vật, thời gian. Ví dụ như Khổng Tử, em gái, cái bàn, bờ biển, buổi sáng, v.v.

❷ **Động từ (verb)** : là từ dùng để chỉ hành vi, hành động, sự việc phát sinh của người và vật. Ví dụ: nhìn, chạy, nhảy, v.v.

❸ **Tính từ (adjective)** : là những từ dùng để miêu tả tính chất hay trạng thái của người, sự, vật và dùng để bổ nghĩa cho danh từ. Ví dụ: cô gái "dũng cảm", cái bàn "tròn", bờ biển "dài bất tận", buổi sáng "trong xanh", v.v.

❹ **Số từ (numeral)** : là từ dùng để chỉ số lượng hay thứ tự trước sau. Ví dụ: không, mười, vạn, thứ nhất, thứ ba.

❺ **Lượng từ (quantifier)** : là từ dùng để chỉ đơn vị tính toán của sự vật hoặc hành động. Số từ và danh từ không thể trực tiếp kết hợp, phải thêm lượng từ vào mới có thể biểu đạt số lượng, thí dụ như lượng từ của vật là "cái"; lượng từ của hành động là "lần", "chuyến", "đợt"; lượng từ chỉ hướng là "cái này", "cái đó". Ví dụ: 10 miếng giấy, đọc lại lần nữa, 3 con mèo, quyển truyện tranh đó.

⑥ **Đại từ (Pronoun)** : còn được gọi là đại danh từ, là từ dùng để thay thế cho danh từ, động từ, tính từ, số lượng từ, ví dụ: tôi, họ, bản thân, người ta, ai, sao thế, bao nhiêu.

◆ **Gia tộc hư từ**

Hư từ bao gồm phó từ, giới từ, liên từ, trợ từ, thán từ.

① **Phó từ (adverb)** : là từ dùng để giới hạn hoặc bổ nghĩa cho động từ và tính từ, là từ thường chỉ về trình độ, phạm vi, thời gian. Thí dụ như từ cực kỳ, rất, có lúc, vừa mới, v.v. Ví dụ: cực kỳ hạnh phúc, chạy rất nhanh, cô ấy vừa mới cười rồi, anh ấy có lúc cũng đi thư viện.

② **Giới từ (preposition)** : giới từ là từ được đặt trước danh từ, đại từ, hợp chúng lại sẽ thành "cụm giới từ" dùng để bổ nghĩa cho động từ và tính từ. Như từ đi, ở, khi, đem, cùng, vì, dùng, so, bị, đối với, từ đó, kèm theo, v.v. Những từ kể trên điều được gọi là giới từ. Ví dụ: tôi ở nhà đợi bạn. Trong đó giới từ "ở", cụm giới từ là "ở nhà", dùng để bổ nghĩa cho "đợi bạn".

③ **Liên từ (conjunction)** : hay còn được gọi là từ liên kết, chủ yếu dừng để liên kết "từ", "cụm từ" hay "câu". Các từ như và, với, cùng, hoặc, hơn nữa, mà... đều là giới từ. Ví dụ: bút bi "và" (和) cây thước đều là dụng cụ học tập; hoạt động lần này được lãnh đạo "và" (與) nhân viên cùng ủng hộ; mẹ "và" (跟) dì thường đi du lịch.

④ **Trợ từ (particle)** : được đặt trước, chính giữa hoặc sau từ, cụm từ, câu; giúp cho thực từ phát huy công năng tốt nhất (nhấn mạnh hay biểu thị thái độ). Những trợ từ thường thấy như: của, được, bị, thì, là... Ví dụ: mảnh ruộng thì xanh mơn mởn (綠油油「的」稻田), thoải mái dạo phố (輕輕鬆鬆「地」逛街) v.v.

⑤ **Thán từ (interjection)** : là từ dùng để bộc lộ cảm xúc, tình cảm khi nói, như từ à, ôi, ấy da, úi, hứ, ê, này... điều cần phải chú ý ở đây là khi sử dụng thán từ nó không thể đơn độc đứng một mình. Ví dụ: "A! Xuất hiện mặt trời rồi!"

Kết cấu trong câu tiếng Trung

Câu trong tiếng trung được hợp thành từ các từ loại nói trên và cụm từ (nhóm từ), đơn giản mà nói nghĩa là gồm có 2 loại : "câu đơn" và "câu phúc".

◆ **Câu đơn: người (vật) ＋ sự việc**

Một câu có thể bộc lộ một sự việc hay một ý trọn vẹn thì được gọi là câu đơn. Kết cấu trong câu như sau :

誰 ＋ 是什麼 → 小明是小學生。　　Ai ＋ là gì đó → Tiểu Minh là học sinh tiểu học.

誰 ＋ 做什麼 → 小明在吃飯。　　　Ai ＋ làm gì đó → Tiểu Minh đang ăn cơm.

誰 ＋ 怎麼樣 → 我吃飽了。　　　　Ai ＋ như thế nào → Tớ ăn no rồi.

什麼 ＋ 是什麼 → 鉛筆是我的。　　Cái gì ＋ là gì đó → Bút chì là của tôi.

什麼 ＋ 做什麼 → 小羊出門了。　　Cái gì ＋ làm gì đó → Tiểu Dương ra khỏi nhà rồi.

什麼 ＋ 怎麼樣 → 天空好藍。　　　Cái gì ＋ như thế nào → Bầu trời thật trong xanh.

Người (vật) + sự việc đơn giản cũng có thể thêm vào tính từ hoặc lượng từ, giới từ... , điều này giúp cho câu được phong phú hơn, nhưng ở dạng câu này chỉ có thể biểu đạt một sự việc nên thường đều là câu đơn.

誰 ＋ （形容詞） ＋ 是什麼 → 小明是（可愛的）小學生。
Ai ＋ (tính từ) ＋ là gì đó → Tiểu Minh là một cậu học sinh tiểu học (dễ thương).

誰 ＋ （介詞） ＋ 做什麼 → 小明（在餐廳）吃飯。
Ai ＋ (giới từ) ＋ làm gì đó → Tiểu Minh ăn cơm ở (trong nhà hàng).

（嘆詞） ＋ 誰 ＋ 怎麼樣 → （啊！）我吃飽了。
(Thán từ) ＋ ai ＋ như thế nào → (Ôi!) Tớ ăn no rồi.

（量詞） ＋ 什麼 ＋ 是什麼 → （那兩支）鉛筆是我的。
(Lượng từ) ＋ cái gì ＋ là gì đó → (Hai cây) bút chì đó là của tôi.

什麼 ＋ （形容詞） ＋ 做什麼 → 小羊（快快樂樂的）出門了。
Cái gì ＋ (tính từ) ＋ làm gì đó → Tiểu Dương (hớn hở hớn hở) ra khỏi nhà.

（名詞） ＋ 什麼 ＋ 怎麼樣 → （今天）天空好藍。
(Danh từ) ＋ cái gì ＋ như thế nào → (Hôm nay) bầu trời thật trong xanh.

◆ **Phức từ: là câu có từ 2 cụm từ miêu tả sự việc trở lên**

Câu gồm có hai vế câu trở lên thì được gọi là câu phức. Khi chúng ta viết văn, nếu như muốn biểu đạt ý nghĩa phức tạp hơn thì cần phải sử dụng câu phức. Ví dụ như：

他喜歡吃水果，也喜歡吃肉。
Anh ấy thích ăn trái cây, cũng thích ăn thịt.

小美做完功課，就玩電腦。
Tiểu Mỹ vừa làm bài tập về nhà xong, liền đi chơi máy tính.

你想喝茶，還是咖啡？
Bạn muốn uống trà hay cà phê không?

今天不但下雨，還打雷，真可怕！
Hôm nay không chỉ mưa, mà còn có sấm sét, thật đáng sợ!

他因為感冒生病，所以今天缺席。
Anh ấy vì bị bệnh cảm, nên hôm nay vắng mặt.

雖然他十分努力讀書，但是月考卻考差了。
Mặc dù anh ấy nỗ lực hết mình học tập, nhưng kết quả kiểm tra tháng lại không được tốt.

Phiên bản Trung - Việt cao cấp

中越語版
精熟級

7

刃

rèn | **NHẪN** | lưỡi dao, binh khí sắc nhọn, giết

刃 刃 刃

刃 刃 刃 刃 刃 刃

丐

gài | **CÁI** | cầu xin; người ăn xin, hành khất

丐 丐 丐 丐

丐 丐 丐 丐 丐 丐

丑

chǒu | **SỬU** | chú hề, ngôi thứ hai trong địa chi, giờ Sửu

丑 丑 丑 丑

丑 丑 丑 丑 丑 丑

凶

xiōng | **HUNG** | ác, tàn bạo; hành hung; xui xẻo; mãnh liệt, dữ dội

凶 凶 凶 凶

凶 凶 凶 凶 凶 凶

叩 | kòu | KHẤU | gõ (cửa); khấu đầu; chào hỏi, hỏi thăm

叩 叩 叩 叩 叩

叩 叩 叩 叩 叩 叩

叭 | bā | BÁT | cái kèn, loa; tiếng còi xe

叭 叭 叭 叭 叭

叭 叭 叭 叭 叭 叭

囚 | qiú | TÙ | cầm tù; người có tội hoặc bị bắt giữ (tử tù, tù binh...)

囚 囚 囚 囚 囚

囚 囚 囚 囚 囚 囚

弘 | hóng | HOẰNG | lớn lao; phát huy, mở rộng

弘 弘 弘 弘 弘

弘 弘 弘 弘 弘 弘

扒

pá | **BÁT** | đào, bới; ăn trộm; lùa vào miệng (cơm)

扒 扒 扒 扒 扒

扒 扒 扒 扒 扒 扒

bā | **BÁT** | bóc, lột (vỏ); cởi (quần áo)

氾

fàn | **PHIẾM** | tràn ngập (nước nhiều đến độ thành lũ lụt)

氾 氾 氾 氾 氾

氾 氾 氾 氾 氾 氾

玄

xuán | **HUYỀN** | ảo diệu, sâu xa; màu đen

玄 玄 玄 玄 玄

玄 玄 玄 玄 玄 玄

皿

mǐn | **MÃNH** | đồ đựng

皿 皿 皿 皿 皿

皿 皿 皿 皿 皿 皿

矢

shǐ | **THỈ** | mũi tên, thề thốt

矢 矢 矢 矢 矢

矢 矢 矢 矢 矢 矢

兵

pīng | **BINH** | tiếng đồ vật va vào nhau, bóng bàn

乒 乒 乒 乒 乒 乒

乒 乒 乒 乒 乒 乒

乓

pāng | **BÀNG** | tiếng đồ vật va vào nhau, bóng bàn

乓 乓 乓 乓 乓 乓

乓 乓 乓 乓 乓 乓

吊

diào | **ĐIẾU** | treo; vật được treo lên (cầu treo, trang sức...); kéo lên; thu hồi

吊 吊 吊 吊 吊 吊

吊 吊 吊 吊 吊 吊

奸

jiān | **GIAN** | gian trá, gian tế, phạm pháp, đê tiện

奸 奸 奸 奸 奸 奸

奸 奸 奸 奸 奸 奸

帆

fān | **PHÀM** | cánh buồm; một cách dùng khác chỉ thuyền

帆 帆 帆 帆 帆 帆

帆 帆 帆 帆 帆 帆

弛

chí | **TRÌ** | lỏng lẻo, buông lơi

弛 弛 弛 弛 弛 弛

弛 弛 弛 弛 弛 弛

扛

káng | **GIANG** | mang, vác, cõng, khiêng

扛 扛 扛 扛 扛 扛

扛 扛 扛 扛 扛 扛

伶 | líng | HOAN | diễn viên, lanh lợi, cô độc
伶伶伶伶伶伶伶
伶 伶 伶 伶 伶 伶

伺 | sì | TỨ | ngầm quan sát, theo dõi: rình, rình mò, dò xét
伺伺伺伺伺伺伺
伺 伺 伺 伺 伺 伺

| cì | TỨ | hầu hạ

佐 | zuǒ | TÁ | phụ giúp, giúp đỡ; người phụ giú
佐佐佐佐佐佐佐
佐 佐 佐 佐 佐 佐

兌 | duì | ĐOÁI | đổi, trao đổi; tỷ giá hối đoái; quẻ đoài
兌兌兌兌兌兌兌
兌 兌 兌 兌 兌 兌

刨

bào | **BÀO** | bào vụn, nạo, gọt; bào (gỗ hoặc vật liệu thép)

刨 刨 刨 刨 刨 刨 刨

刨 刨 刨 刨 刨 刨

páo | **BÀO** | đào bới; loại bỏ, trừ ra

劫

jié | **KIẾP** | cướp giật, cướp đoạt; tai nạn, tai họa

劫 劫 劫 劫 劫 劫 劫

劫 劫 劫 劫 劫 劫

吝

lìn | **LẬN** | keo kiệt, bủn xỉn, hẹp hòi

吝 吝 吝 吝 吝 吝 吝

吝 吝 吝 吝 吝 吝

吟

yín | **NGÂM** | ngâm thơ, rên rỉ, tiếng kêu, thể loại ngâm (thể thơ cổ)

吟 吟 吟 吟 吟 吟 吟

吟 吟 吟 吟 吟 吟

坊 | fāng | **PHƯỜNG** | phố phường, cửa hàng, xưởng nhỏ, đền thờ

坊 坊 坊 坊 坊 坊 坊

坊 坊 坊 坊 坊 坊

fáng | **PHÒNG** | con đê, bờ kè

坎 | kǎn | **KHẢM** | chỗ trũng xuống; quẻ Khảm (trong Kinh Dịch)

坎 坎 坎 坎 坎 坎 坎

坎 坎 坎 坎 坎 坎

坑 | kēng | **KHANH** | hố nước, nhà xí (xưa), chôn sống, hãm hại, đường hầm

坑 坑 坑 坑 坑 坑 坑

坑 坑 坑 坑 坑 坑

妓 | jì | **KỸ, KĨ** | ca kĩ, kỹ nữ

妓 妓 妓 妓 妓 妓 妓

妓 妓 妓 妓 妓 妓

妖

yāo | **YÊU** | yêu quái, kì dị, diêm dúa

妖 妖 妖 妖 妖 妖 妖

妖 妖 妖 妖 妖 妖

岔

chà | **XÁ** | đường rẽ, xảy ra chuyện ngoài ý muốn, đánh trống lảng

岔 岔 岔 岔 岔 岔 岔

岔 岔 岔 岔 岔 岔

庇

bì | **TÍ** | che chở

庇 庇 庇 庇 庇 庇 庇

庇 庇 庇 庇 庇 庇

彷

fǎng | **PHẢNG** | hình như, dường như

彷 彷 彷 彷 彷 彷 彷

彷 彷 彷 彷 彷 彷

páng | **BÀNG** | lưỡng lự, do dự

niǔ | **NỮU** | xoay, vặn; bắt, tóm lấy; lắc lư; quay đầu; trật, sái (bị thương)

扭

扭扭扭扭扭扭扭

扭 扭 扭 扭 扭 扭

shū | **TRỪ** | biểu đạt, bài tỏa; giải trừ

抒

抒抒抒抒抒抒抒

抒 抒 抒 抒 抒 抒

xìng | **HẠNH** | hạnh nhân

杏

杏杏杏杏杏杏杏

杏 杏 杏 杏 杏 杏

zhàng | **TRƯỢNG** | vật như gậy, gậy chống

杖

杖杖杖杖杖杖杖

杖 杖 杖 杖 杖 杖

汪

wāng | **UÔNG** | nước sâu rộng; tiếng chó sủa oẳng oẳng; họ Uông

汪汪汪汪汪汪汪

汪 汪 汪 汪 汪 汪

汲

jí | **CẤP** | múc nước từ giếng

汲汲汲汲汲汲

汲 汲 汲 汲 汲 汲

沃

wò | **ỐC** | đất phì nhiêu, tưới tiêu

沃沃沃沃沃沃沃

沃 沃 沃 沃 沃 沃

沛

pèi | **BÁI** | dồi dào

沛沛沛沛沛沛沛

沛 沛 沛 沛 沛 沛

灸 | jiǔ | CỨU | châm cứu

灸 灸 灸 灸 灸 灸 灸
灸 灸 灸 灸 灸 灸

灼 | zhuó | CHƯỚC | thiêu, đốt; sáng tỏa, sáng sủa

灼 灼 灼 灼 灼 灼 灼
灼 灼 灼 灼 灼 灼

罕 | hǎn | HÃN | hiếm gặp

罕 罕 罕 罕 罕 罕 罕
罕 罕 罕 罕 罕 罕

芋 | yù | VU | Khoai môn hay khoai sọ

芋 芋 芋 芋 芋 芋
芋 芋 芋 芋 芋 芋

迄

qì | **HẤT, NGẬT** | đến nay, tới bây giờ; cuối cùng vẫn, vẫn cứ

迄 迄 迄 迄 迄 迄

迄 迄 迄 迄 迄 迄

邦

bāng | **BANG** | quốc gia

邦 邦 邦 邦 邦 邦

邦 邦 邦 邦 邦 邦

邪

xié | **TÀ** | gian ác; những điều kỳ quái (trúng tà); bệnh (gió độc, hàn độc...)

邪 邪 邪 邪 邪 邪

邪 邪 邪 邪 邪 邪

阱

jǐng | **TỈNH** | cái hố, bẫy; cạm bẫy

阱 阱 阱 阱 阱 阱

阱 阱 阱 阱 阱 阱

shì | **THỊ** | hầu hạ, người hầu

侍

侍 侍 侍 侍 侍 侍 侍 侍

侍 侍 侍 侍 侍 侍

hán | **HÀM** | bao hàm, thư từ, công hàm, cái hộp

函

函 函 函 函 函 函 函 函

函 函 函 函 函 函

zú | **TỐT** | binh lính, sai dịch, chết, kết thúc

卒

卒 卒 卒 卒 卒 卒 卒 卒

卒 卒 卒 卒 卒 卒

cù | **THỐT** | bất ngờ, vội vàng

guà | **QUÁI** | quẻ (trong bói toán thời xưa)

卦

卦 卦 卦 卦 卦 卦 卦 卦

卦 卦 卦 卦 卦 卦

	xiè	TẠ	dỡ xuống, loại bỏ, tước bỏ (trách nhiệm, chức vụ)
卸	卸 卸 卸 卸 卸 卸 卸		
	卸 卸 卸 卸 卸 卸		

	hē	KHA, HA	trách mắng, thở, bảo vệ, tiếng cười, thán từ biểu thị ngạc nhiên
呵	呵 呵 呵 呵 呵 呵 呵 呵		
	呵 呵 呵 呵 呵 呵		

	shēn	THÂN	tiếng rên rỉ
呻	呻 呻 呻 呻 呻 呻 呻 呻		
	呻 呻 呻 呻 呻 呻		

	jǔ	TỮ	nhai, nghiền ngẫm (thức ăn)
咀	咀 咀 咀 咀 咀 咀 咀 咀		
	咀 咀 咀 咀 咀 咀		

jiù | **CỮU** | tai họa, sai lầm, trách tội

咎

咎咎咎咎咎咎咎咎

咎咎咎咎咎咎

zhòu | **CHÚ** | câu chú, nguyền rủa, thề thốt

咒

咒咒咒咒咒咒咒咒

咒咒咒咒咒咒

gū | **CÔ** | tiếng động vật kêu, tiếng uống nước, tiếng bụng kêu

咕

咕咕咕咕咕咕咕咕

咕咕咕咕咕咕

kūn | **KHÔN** | quẻ khôn (một quẻ trong Bát quái); nữ giới, thuộc về nữ giới

坤

坤坤坤坤坤坤坤坤

坤坤坤坤坤坤

坷
kě | **KHẢ** | gập ghềnh, lận đận

坷坷坷坷坷坷坷坷

坷 坷 坷 坷 坷 坷

姆
mǔ | **MẪU** | bảo mẫu, người trông coi trẻ

姆姆姆姆姆姆姆姆

姆 姆 姆 姆 姆 姆

帕
pà | **BẠC** | khăn tay

帕帕帕帕帕帕帕帕

帕 帕 帕 帕 帕 帕

帖
tiē | **THIẾP** | ổn thỏa, phục tùng

帖帖帖帖帖帖帖帖

帖 帖 帖 帖 帖 帖

tiě | **THIẾP, THIỆP** | tấm thiệp, thiếp ghi ngày sinh bát tự, thang thuốc (lượng từ)

弦

xián | **HUYỀN** | dây cung, dây đàn, uốn cong, vợ, đường cát tuyến (hình học)

弦 弦 弦 弦 弦 弦 弦 弦

弦 弦 弦 弦 弦 弦

弧

hú | **HỒ** | vòng cung (hình học), đường vòng cung, dấu ngoặc đơn

弧 弧 弧 弧 弧 弧 弧 弧

弧 弧 弧 弧 弧 弧

佛

fú | **PHẤT** | dường như

佛 佛 佛 佛 佛 佛 佛 佛

佛 佛 佛 佛 佛 佛

征

zhēng | **CHINH, TRƯNG** | chinh phạt; trưng thu, triệu tập

征 征 征 征 征 征 征 征

征 征 征 征 征 征

忿

fèn | PHẪN | phẫn nộ

忿 忿 忿 忿 忿 忿 忿 忿

忿 忿 忿 忿 忿 忿

怯

qiè | KHIẾP | sợ hãi, nhát gan

怯 怯 怯 怯 怯 怯 怯 怯

怯 怯 怯 怯 怯 怯

拘

jū | CÂU | bắt giữ, trói buộc, hạn chế, cố chấp

拘 拘 拘 拘 拘 拘 拘 拘

拘 拘 拘 拘 拘 拘

拙

zhuō | CHUYẾT | vụng về, ngốc nghếch; ta (tự chỉ mình)

拙 拙 拙 拙 拙 拙 拙 拙

拙 拙 拙 拙 拙 拙

| 昂 | áng | NGANG | ngẩng, ngóc; đắt đỏ, mắc; phấn chấn, hăng hái |

昂 昂 昂 昂 昂 昂 昂 昂

昂 昂 昂 昂 昂 昂

| 昆 | kūn | CÔN | anh trai; đông đúc, đủ loại |

昆 昆 昆 昆 昆 昆 昆 昆

昆 昆 昆 昆 昆 昆

| 氓 | máng | MANH | lưu manh, dân thường (cách gọi thời xưa) |

氓 氓 氓 氓 氓 氓 氓 氓

氓 氓 氓 氓 氓 氓

| 沼 | zhǎo | TRẢO | cái hồ, ao, đầm |

沼 沼 沼 沼 沼 沼 沼 沼

沼 沼 沼 沼 沼 沼

| 泊 | pō | BẠC | cái ao, hồ; tạm dừng; phiêu bạt; điềm tĩnh |

泊 泊 泊 泊 泊 泊 泊 泊

泊 泊 泊 泊 泊 泊

| 狐 | hú | HỒ | con cáo, hồ ly |

狐 狐 狐 狐 狐 狐 狐 狐

狐 狐 狐 狐 狐 狐

| 疙 | gē | NGẬT | hòn, cục (cục bột, hòn đất,...); nổi da gà; nút thắt trong lòng |

疙 疙 疙 疙 疙 疙 疙 疙

疙 疙 疙 疙 疙 疙

| 疚 | jiù | CỨU | cảm thấy day dứt, hổ thẹn, áy náy |

疚 疚 疚 疚 疚 疚 疚 疚

疚 疚 疚 疚 疚 疚

祀

sì | TỰ | cúng tế

祀祀祀祀祀祀祀

祀 祀 祀 祀 祀 祀

秉

bǐng | BỈNH | cầm, nắm; nắm giữ, chủ trì; đơn vị đo dung lượng (thời xưa)

秉秉秉秉秉秉秉秉

秉 秉 秉 秉 秉 秉

肢

zhī | CHI | tay chân, tứ chi

肢肢肢肢肢肢肢肢

肢 肢 肢 肢 肢 肢

芭

bā | BA | quả ổi; trái chuối; cỏ ba (cây cỏ lâu năm)

芭芭芭芭芭芭芭

芭 芭 芭 芭 芭 芭

亭 tíng | ĐÌNH | cái đình; chòi, quán, trạm; dáng đứng thẳng

亭 亭 亭 亭 亭 亭 亭 亭 亭

亭 亭 亭 亭 亭 亭

侶 lǚ | LỮ | bạn bè

侶 侶 侶 侶 侶 侶 侶 侶 侶

侶 侶 侶 侶 侶 侶

侷 jú | CỤC | nhỏ hẹp, chật chội

侷 侷 侷 侷 侷 侷 侷 侷 侷

侷 侷 侷 侷 侷 侷

俄 é | NGA | phút chốc, viết tắt của nước Nga

俄 俄 俄 俄 俄 俄 俄 俄 俄

俄 俄 俄 俄 俄 俄

俐

lì | LỢI | thông minh, lanh lợi, nhanh nhẹn

俐 俐 俐 俐 俐 俐 俐 俐 俐

俐 俐 俐 俐 俐 俐

俘

fú | PHU | tù binh, bắt giữ

俘 俘 俘 俘 俘 俘 俘 俘 俘

俘 俘 俘 俘 俘 俘

俠

xiá | HIỆP | hiệp khách, người nghĩa hiệp

俠 俠 俠 俠 俠 俠 俠 俠 俠

俠 俠 俠 俠 俠 俠

剎

shā | SÁT | phanh lại, hãm lại

剎 剎 剎 剎 剎 剎 剎 剎 剎

剎 剎 剎 剎 剎 剎

勃

bó | **BỘT** | phồn vinh, thịnh vượng, bừng bừng (giận)

勃 勃 勃 勃 勃 勃 勃 勃 勃

勃 勃 勃 勃 勃 勃

咽

yè | **YẾT** | nghẹn, nghẹn ngào, nức nở | **yān** | **YÊN** | nuốt xuống

咽 咽 咽 咽 咽 咽 咽 咽 咽

咽 咽 咽 咽 咽 咽

垢

gòu | **CẤU** | dơ bẩn, sỉ nhục, không sạch sẽ

垢 垢 垢 垢 垢 垢 垢 垢 垢

垢 垢 垢 垢 垢 垢

奕

yì | **DỊCH** | tích lũy, phấn chấn sảng khoái

奕 奕 奕 奕 奕 奕 奕 奕 奕

奕 奕 奕 奕 奕 奕

| jiān | GIAN | thông gian, cưỡng gian (hiếp dâm); gian xảo, tà ác |

姦

| zhí | ĐIỆT | cháu; vai vế là cháu tự xưng trước người lớn |

姪

| shǐ | THỈ | phân; chất thải ở mắt, tai: ghèn mắt, ráy tai |

屎

| píng | BÌNH | bình phong; vật che chắn; tranh tứ bình, bức bình phong |

屏

| bǐng | BÍNH | bỏ đi; nhịn, nín thở; lui về, ở ẩn (ẩn náu, ẩn tích) |

徊 huái | HỒI | đi qua đi lại, lưỡng lự

徊 徊 徊 徊 徊 徊 徊 徊 徊

徊 徊 徊 徊 徊 徊

恤 xù | TUẤT | đồng tình, cứu nạn, lo lắng

恤 恤 恤 恤 恤 恤 恤 恤 恤

恤 恤 恤 恤 恤 恤

拭 shì | THỨC | lau chùi

拭 拭 拭 拭 拭 拭 拭 拭 拭

拭 拭 拭 拭 拭 拭

拯 zhěng | CHƯỞNG | cứu nạn, cứu trợ

拯 拯 拯 拯 拯 拯 拯 拯 拯

拯 拯 拯 拯 拯 拯

拱 | gǒng | **CỦNG** | chắp tay; vây quanh; vòm, vòng cung; bị đề cử, bình chọn

拱 拱 拱 拱 拱 拱 拱 拱 拱

拱 拱 拱 拱 拱 拱

昧 | mèi | **MUỘI** | hồ đồ, không rõ ràng; giấu giếm; mập mờ

昧 昧 昧 昧 昧 昧 昧 昧 昧

昧 昧 昧 昧 昧 昧

柏 | bǎi | **BÁCH** | cây bách

柏 柏 柏 柏 柏 柏 柏 柏 柏

柏 柏 柏 柏 柏 柏

柵 | zhà | **SAN** | hàng rào

柵 柵 柵 柵 柵 柵 柵 柵 柵

柵 柵 柵 柵 柵 柵

殃

yāng | **ƯƠNG** | tại họa, tai ương; làm hại

殃 殃 殃 殃 殃 殃 殃 殃 殃

殃 殃 殃 殃 殃 殃

洩

xiè | **TIẾT** | tiết, thải, xả ra; tiết lộ; giải tỏa, trút ra

洩 洩 洩 洩 洩 洩 洩 洩 洩

洩 洩 洩 洩 洩 洩

洶

xiōng | **HUNG** | thế nước hung mãnh; đông nghẹt

洶 洶 洶 洶 洶 洶 洶 洶 洶

洶 洶 洶 洶 洶 洶

炫

xuàn | **HUYỀN** | chói chang; khoe khoang

炫 炫 炫 炫 炫 炫 炫 炫 炫

炫 炫 炫 炫 炫 炫

狡 | jiǎo | GIẢO | giảo hoạt, ranh mãnh

疤 | bā | BA | vết sẹo, vết trầy

盈 | yíng | DOANH | tràn đầy; dịu dàng, thướt tha; dư ra

缸 | gāng | HÀNG | cái chum, vại, khạp, lu; xi lanh, gạt tàn thuốc

耶

yé | **GIA, DA** | từ dùng để hỏi: ư, chăng; âm giê: Giê Su, thần Giê Hô Va

耶 耶 耶 耶 耶 耶 耶 耶

耶 耶 耶 耶 耶 耶

苔

tái | **ĐÀI** | rêu, rong; bựa lưỡi, tưa lưỡi

苔 苔 苔 苔 苔 苔 苔 苔

苔 苔 苔 苔 苔 苔

苛

kē | **HÀ** | hà khắc; rườm rà, phiền toái

苛 苛 苛 苛 苛 苛 苛 苛

苛 苛 苛 苛 苛 苛

茁

zhuó | **TRUẤT** | nảy mầm, đâm chồi; khỏe mạnh, lớn mạnh

茁 茁 茁 茁 茁 茁 茁 茁

茁 茁 茁 茁 茁 茁

茉
mò | **MẠT** | hoa nhài

茉 茉 茉 茉 茉 茉 茉 茉

茉 茉 茉 茉 茉 茉

虹
hóng | **HỒNG** | cầu vồng

虹 虹 虹 虹 虹 虹 虹 虹 虹

虹 虹 虹 虹 虹 虹

貞
zhēn | **TRINH** | trinh tiết; ngay thẳng, trung thành (trung trinh, tôi trung)

貞 貞 貞 貞 貞 貞 貞 貞 貞

貞 貞 貞 貞 貞 貞

迪
dí | **ĐỊCH** | dẫn dắt, gợi mở

迪 迪 迪 迪 迪 迪 迪 迪

迪 迪 迪 迪 迪 迪

陋 | lòu | LẬU | xấu xí; chật hẹp, sơ sài; không tốt; hiểu biết nông cạn

陋 陋 陋 陋 陋 陋 陋 陋

陋 陋 陋 陋 陋 陋

俯 | fǔ | PHỦ | cúi đầu; từ khiêm hạ (kính xin, rủ lòng, đoái thương..)

俯 俯 俯 俯 俯 俯 俯 俯 俯

俯 俯 俯 俯 俯 俯

倖 | xìng | HẠNH | bất ngờ có được (mai mắn, gặp may); sủng hạnh

倖 倖 倖 倖 倖 倖 倖 倖 倖

倖 倖 倖 倖 倖 倖

冥 | míng | MINH | u ám, ngu muội, ngầm thỏa thuận; liên quan đến người chết

冥 冥 冥 冥 冥 冥 冥 冥 冥 冥

冥 冥 冥 冥 冥 冥

	diāo	ĐIÊU	tàn héo, lụi tàn

凋

凋 凋 凋 凋 凋 凋 凋 凋 凋

凋 凋 凋 凋 凋 凋

	pōu	PHẪU	giải phẫu, phân tích

剖

剖 剖 剖 剖 剖 剖 剖 剖 剖 剖

剖 剖 剖 剖 剖 剖

	fěi	PHỈ	cường đạo, tên cướp; không

匪

匪 匪 匪 匪 匪 匪 匪 匪 匪 匪

匪 匪 匪 匪 匪 匪

	lī	LI	nói chuyện không rõ ràng	lǐ	LI	dặm (lượng từ)

哩

哩 哩 哩 哩 哩 哩 哩 哩 哩 哩

哩 哩 哩 哩 哩 哩

哺 | bǔ | BỘ | cho ăn (móm, đút, bón,...); nhai, nghiền

哺 哺 哺 哺 哺 哺 哺 哺 哺 哺

哺 哺 哺 哺 哺 哺

唆 | suō | TOA | xúi bẩy

唆 唆 唆 唆 唆 唆 唆 唆 唆 唆

唆 唆 唆 唆 唆 唆

埃 | āi | AI | cát bụi, Ai Cập

埃 埃 埃 埃 埃 埃 埃 埃 埃 埃

埃 埃 埃 埃 埃 埃

娟 | juān | QUYÊN | đẹp đẽ, xinh đẹp

娟 娟 娟 娟 娟 娟 娟 娟 娟 娟

娟 娟 娟 娟 娟 娟

屑

xiè | TIẾT | thứ nhỏ vụn, nhỏ nhặt; khinh thường, coi thường

屑 屑 屑 屑 屑 屑 屑 屑 屑 屑

屑 屑 屑 屑 屑 屑

峭

qiào | TIẾU | dựng đứng, chót vót; nghiêm khắc

峭 峭 峭 峭 峭 峭 峭 峭 峭 峭

峭 峭 峭 峭 峭 峭

恕

shù | NỘ | phẫn nộ, tức giận; khí thế mạnh mẽ

恕 恕 恕 恕 恕 恕 恕 恕 恕 恕

恕 恕 恕 恕 恕 恕

恥

chǐ | SỈ | nỗi nhục, liêm sỉ, cảm thấy xấu hổ

恥 恥 恥 恥 恥 恥 恥 恥 恥 恥

恥 恥 恥 恥 恥 恥

挪 nuó | NA | xê dịch, dịch chuyển; vay mượn

挪 挪 挪 挪 挪 挪 挪 挪 挪

挪 挪 挪 挪 挪 挪

挾 xié | HIỆP | kẹp; cưỡng ép, bắt buộc; để bụng, ôm (hận)

挾 挾 挾 挾 挾 挾 挾 挾 挾 挾

挾 挾 挾 挾 挾 挾

捆 kǔn | KHỔN | cột, bó lại; lượng từ bó

捆 捆 捆 捆 捆 捆 捆 捆 捆 捆

捆 捆 捆 捆 捆 捆

捏 niē | NIẾT | cấu, véo; nặn, nắn; làm giả

捏 捏 捏 捏 捏 捏 捏 捏 捏 捏

捏 捏 捏 捏 捏 捏

栗

lì | **LẬT** | hạt dẻ

栗 栗 栗 栗 栗 栗 栗 栗 栗 栗

栗 栗 栗 栗 栗 栗

桑

sāng | **TANG** | cây dâu

桑 桑 桑 桑 桑 桑 桑 桑 桑 桑

桑 桑 桑 桑 桑 桑

殷

yīn | **ÂN** | ân cần, thắm thiết; thịnh vượng, giàu có

殷 殷 殷 殷 殷 殷 殷 殷 殷 殷

殷 殷 殷 殷 殷 殷

烊

yáng | **DƯƠNG** | đóng cửa tiệm nghĩ ngơi

烊 烊 烊 烊 烊 烊 烊 烊 烊 烊

烊 烊 烊 烊 烊 烊

烘

hōng | **HONG** | sấy, hong khô; làm nổi bật

烘 烘 烘 烘 烘 烘 烘 烘 烘 烘

烘 烘 烘 烘 烘 烘

狸

lí | **LI** | con báo

狸 狸 狸 狸 狸 狸 狸 狸 狸 狸

狸 狸 狸 狸 狸 狸

狽

bèi | **BÁI** | chó sói, khốn đốn, cấu kết làm bậy

狽 狽 狽 狽 狽 狽 狽 狽 狽 狽

狽 狽 狽 狽 狽 狽

畔

pàn | **BẠN** | bờ, bờ ruộng

畔 畔 畔 畔 畔 畔 畔 畔 畔 畔

畔 畔 畔 畔 畔 畔

畜

| chù | SÚC | vật nuôi, súc vật, súc sinh (câu chửi người khác) |

畜畜畜畜畜畜畜畜畜畜

畜 畜 畜 畜 畜 畜

| xù | SÚC | chăn nuôi, nuôi dưỡng, tích lũy |

疹

| zhěn | CHẨN | các bệnh nổi trên da (phát ban, mụn nhọt, mề đay, sởi...) |

疹疹疹疹疹疹疹疹疹疹

疹 疹 疹 疹 疹 疹

眨

| zhǎ | TRÁT | nháy mắt, chớp mắt |

眨眨眨眨眨眨眨眨眨

眨 眨 眨 眨 眨 眨

砥

| dǐ | ĐỂ | đá mài; rèn luyện, mài giũa (học hành) |

砥砥砥砥砥砥砥砥砥砥

砥 砥 砥 砥 砥 砥

砲 | **pào** | **BÀO** | giống như 「炮」

砲砲砲砲砲砲砲砲砲砲
砲 砲 砲 砲 砲 砲

砸 | **zá** | **TẠP** | ném, liệng, nện; đập vỡ; thất bại

砸砸砸砸砸砸砸砸砸砸
砸 砸 砸 砸 砸 砸

祟 | **suì** | **TỤY** | tại họa, quấy phá, gây chuyện; mờ ám, lén lút

祟祟祟祟祟祟祟祟祟祟
祟 祟 祟 祟 祟 祟

秤 | **píng** | **XỨNG** | cái cân | **chèng** | **XỨNG** | cái cân, cân đo

秤秤秤秤秤秤秤秤秤秤
秤 秤 秤 秤 秤 秤

紊

wěn | **VÂN, VẪN** | rối loạn, hỗn loạn

紊 紊 紊 紊 紊 紊 紊 紊 紊 紊

紊 紊 紊 紊 紊 紊

紐

niǔ | **NỮU** | khuy, nút áo; tay cầm; then chốt; họ Nữu

紐 紐 紐 紐 紐 紐 紐 紐 紐 紐

紐 紐 紐 紐 紐 紐

紓

shū | **THƯ** | thả lỏng, giải trừ

紓 紓 紓 紓 紓 紓 紓 紓 紓 紓

紓 紓 紓 紓 紓 紓

紗

shā | **SA** | sợi bông, vải lụa, vải dệt

紗 紗 紗 紗 紗 紗 紗 紗 紗 紗

紗 紗 紗 紗 紗 紗

紡

fǎng | **PHƯỞNG** | kéo sợi

紡 紡 紡 紡 紡 紡 紡 紡 紡 紡

紡 紡 紡 紡 紡 紡

耘

yún | **VÂN** | làm cỏ, nhổ cỏ

耘 耘 耘 耘 耘 耘 耘 耘 耘 耘

耘 耘 耘 耘 耘 耘

脊

jí | **TÍCH** | xương sống, sống, nóc, gáy

脊 脊 脊 脊 脊 脊 脊 脊 脊 脊

脊 脊 脊 脊 脊 脊

荊

jīng | **KINH** | cây mận gai, vợ tôi (cách nói thời xưa)

荊 荊 荊 荊 荊 荊 荊 荊 荊 荊

荊 荊 荊 荊 荊 荊

荔

lì | **LỆ** | cây vải

荔 荔 荔 荔 荔 荔 荔 荔 荔

荔 荔 荔 荔 荔 荔

虔

qián | **KIỀN** | cung kính thành tâm

虔 虔 虔 虔 虔 虔 虔 虔 虔 虔

虔 虔 虔 虔 虔 虔

蚤

zǎo | **TẢO** | con bọ chét

蚤 蚤 蚤 蚤 蚤 蚤 蚤 蚤 蚤

蚤 蚤 蚤 蚤 蚤 蚤

訕

shàn | **SÁN** | mỉa mai, chế giễu; bắt chuyện

訕 訕 訕 訕 訕 訕 訕 訕 訕 訕

訕 訕 訕 訕 訕 訕

豈
qǐ | KHỈ | há, chẳng lẽ

酌
zhuó | CHƯỚC | uống rượu, tiệc rượu, cân nhắc

陡
dǒu | ĐẨU | dốc dựng đứng, thình lình

偽
wěi | NGỤY | giả dối; phi pháp

兜 | dōu | ĐÂU | xoay vòng, áo yếm, mời chào, túi nhỏ

凰 | huáng | HOÀNG | chim phượng hoàng

勘 | kān | KHÁM | hiệu đính, chỉnh sửa, xem xét

匿 | nì | NẶC | trốn tránh, che giấu

啄 zhuó | TRÁC | mổ (chim, gia cầm); gia cầm

啄 啄 啄 啄 啄 啄 啄 啄 啄 啄 啄

啄 啄 啄 啄 啄 啄

婉 wǎn | UYỂN | dịu dàng, khéo léo; tốt đẹp

婉 婉 婉 婉 婉 婉 婉 婉 婉 婉 婉

婉 婉 婉 婉 婉 婉

屜 tì | THẾ | hộc tủ, ngăn kéo

屜 屜 屜 屜 屜 屜 屜 屜 屜 屜 屜

屜 屜 屜 屜 屜 屜

屠 tú | ĐỒ | giết, mổ; đao phủ hay nghề giết mổ

屠 屠 屠 屠 屠 屠 屠 屠 屠 屠 屠

屠 屠 屠 屠 屠 屠

崖

yá | **NHAI** | sườn núi, dốc núi

崖 崖 崖 崖 崖 崖 崖 崖 崖 崖 崖

崖 崖 崖 崖 崖 崖

崗

gāng | **CANG, CƯƠNG** | triền núi, sườn núi

崗 崗 崗 崗 崗 崗 崗 崗 崗 崗 崗

崗 崗 崗 崗 崗 崗

găng | **CƯƠNG** | trạm gác, cương vị

巢

cháo | **SÀO** | tổ (chim, côn trùng), sào huyệt (nơi trộm cắp tụ tập)

巢 巢 巢 巢 巢 巢 巢 巢 巢 巢 巢

巢 巢 巢 巢 巢 巢

彬

bīn | **BÂN** | nho nhã

彬 彬 彬 彬 彬 彬 彬 彬 彬 彬 彬

彬 彬 彬 彬 彬 彬

徘

pái | **BỒI** | quanh quẩn, lưỡng lự

徘徘徘徘徘徘徘徘徘徘徘

徘徘徘徘徘徘

慂

yǒng | **DŨNG** | xúi giục, xúi bẩy

慂慂慂慂慂慂慂慂慂慂慂

慂慂慂慂慂慂

悴

cuì | **TÚY** | sầu muộn; hốc hác, tiều tụy

悴悴悴悴悴悴悴悴悴悴悴

悴悴悴悴悴悴

悼

dào | **ĐIỆU, ĐIẾU** | thương tiếc, bi thương

悼悼悼悼悼悼悼悼悼悼悼

悼悼悼悼悼悼

惚
hū | **HỐT** | thẫn thờ, hoảng hốt

惚惚惚惚惚惚惚惚惚惚惚

惚 惚 惚 惚 惚 惚

掠
lüè | **LƯỢC** | cướp đoạt, lướt qua

掠掠掠掠掠掠掠掠掠掠掠

掠 掠 掠 掠 掠 掠

敘
xù | **TỰ** | kể, trình bày; tán gẫu; xét theo thứ tự, thứ bậc

敘敘敘敘敘敘敘敘敘敘敘

敘 敘 敘 敘 敘 敘

敝
bì | **TỆ** | rách, hư, hỏng; của tôi, chúng tôi (cách nói khiêm tốn)

敝敝敝敝敝敝敝敝敝敝敝

敝 敝 敝 敝 敝 敝

zhǎn | TRẢM | chặt, chém, cắt; thu hoạch

斬 斬 斬 斬 斬 斬 斬 斬 斬 斬 斬

斬 斬 斬 斬 斬 斬

gān | CAN | cột, trụ, gậy; lượng từ cây (súng), cái (cân)

桿 桿 桿 桿 桿 桿 桿 桿 桿 桿 桿

桿 桿 桿 桿 桿 桿

suō | THOA | con thoi, tốc độ nhanh

梭 梭 梭 梭 梭 梭 梭 梭 梭 梭 梭

梭 梭 梭 梭 梭 梭

shuàn | LOÁT | rửa; chần, nhúng qua (nước sôi)

涮 涮 涮 涮 涮 涮 涮 涮 涮 涮 涮

涮 涮 涮 涮 涮 涮

涯

yá | **NHAI** | bờ bến; giới hạn, cực hạn

涯 涯 涯 涯 涯 涯 涯 涯 涯 涯 涯

涯 涯 涯 涯 涯 涯

淆

xiáo | **HÀO** | lẫn lộn, rối loạn

淆 淆 淆 淆 淆 淆 淆 淆 淆 淆 淆

淆 淆 淆 淆 淆 淆

淇

qí | **KỲ** | sông Kỳ Hà

淇 淇 淇 淇 淇 淇 淇 淇 淇 淇 淇

淇 淇 淇 淇 淇 淇

淒

qī | **THÊ** | lạnh lẽo; thê lương, đau thương

淒 淒 淒 淒 淒 淒 淒 淒 淒 淒 淒

淒 淒 淒 淒 淒 淒

淤

yū | **Ứ** | ứ đọng, lắng đọng; phù sa

淫

yín | **DÂM** | chìm đắm; quá mức (lạm quyền, mưa dầm...); mê hoặc; dâm loạn

淵

yuān | **UYÊN** | vực nước sâu; uyên bác; căn nguyên, nguồn cội

烹

pēng | **PHANH** | nấu nướng nói chung: chiên, rán, xào, nấu,...

猖 chāng | **XƯƠNG** | ngang ngược, hung hăng

猖 猖 猖 猖 猖 猖 猖 猖 猖 猖 猖

猖 猖 猖 猖 猖 猖

疵 cī | **TÌ** | khuyết điểm, thiếu sót

疵 疵 疵 疵 疵 疵 疵 疵 疵 疵 疵

疵 疵 疵 疵 疵 疵

痊 quán | **THUYÊN** | khỏi bệnh

痊 痊 痊 痊 痊 痊 痊 痊 痊 痊 痊

痊 痊 痊 痊 痊 痊

痔 zhì | **TRĨ** | bệnh trĩ

痔 痔 痔 痔 痔 痔 痔 痔 痔 痔 痔

痔 痔 痔 痔 痔 痔

眷 **juàn** | **QUYẾN** | quan tâm; quyến luyến, nhớ nhung; gia quyến

眷 眷 眷 眷 眷 眷 眷 眷 眷 眷 眷

眷 眷 眷 眷 眷 眷

眺 **tiào** | **THIẾU** | nhìn xa

眺 眺 眺 眺 眺 眺 眺 眺 眺 眺 眺

眺 眺 眺 眺 眺 眺

窒 **zhì** | **TRẤT** | tắt nghẽn, ngạt thở; ức chế

窒 窒 窒 窒 窒 窒 窒 窒 窒 窒 窒

窒 窒 窒 窒 窒 窒

紳 **shēn** | **THÂN** | thắt lưng to của quan ngày xưa, người có tiếng, thân sĩ

紳 紳 紳 紳 紳 紳 紳 紳 紳 紳

紳 紳 紳 紳 紳 紳

絆

bàn | **BAN** | vướng, vấp; kiềm chế; dây cương

絆 絆 絆 絆 絆 絆 絆 絆 絆 絆 絆

絆 絆 絆 絆 絆 絆

聆

líng | **LINH** | nghe một cách chăm chú

聆 聆 聆 聆 聆 聆 聆 聆 聆 聆 聆

聆 聆 聆 聆 聆 聆

舵

duò | **ĐÀ** | vô lăng, tay lái; phương châm phấn đấu

舵 舵 舵 舵 舵 舵 舵 舵 舵 舵 舵

舵 舵 舵 舵 舵 舵

莖

jīng | **HÀNH** | thân cây, vật hình cọng, cọng (lượng từ)

莖 莖 莖 莖 莖 莖 莖 莖 莖 莖 莖

莖 莖 莖 莖 莖 莖

莽 | mǎng | **MÃNG** | bụi cỏ; mênh mông; thô lỗ, lỗ mãng

莽 莽 莽 莽 莽 莽 莽 莽 莽 莽 莽

莽 莽 莽 莽 莽 莽

覓 | mì | **MỊCH** | tìm kiếm; kiếm ăn

覓 覓 覓 覓 覓 覓 覓 覓 覓 覓 覓

覓 覓 覓 覓 覓 覓

訟 | sòng | **TỤNG** | tranh cãi, tố tụng, trách móc

訟 訟 訟 訟 訟 訟 訟 訟 訟 訟 訟

訟 訟 訟 訟 訟 訟

訣 | jué | **QUYẾT** | vĩnh biệt, bí quyết, khẩu quyết

訣 訣 訣 訣 訣 訣 訣 訣 訣 訣 訣

訣 訣 訣 訣 訣 訣

豚

tún | **ĐỒN** | con heo, lợn

豚 豚 豚 豚 豚 豚 豚 豚 豚 豚 豚

豚 豚 豚 豚 豚 豚

赦

shè | **XÁ** | đại xá, đặc xá

赦 赦 赦 赦 赦 赦 赦 赦 赦 赦 赦

赦 赦 赦 赦 赦 赦

趾

zhǐ | **CHỈ** | ngón chân

趾 趾 趾 趾 趾 趾 趾 趾 趾 趾 趾

趾 趾 趾 趾 趾 趾

逞

chěng | **SÍNH** | cách hành xử bừa bãi; khoe khoang, phô trương; đạt được

逞 逞 逞 逞 逞 逞 逞 逞 逞 逞 逞

逞 逞 逞 逞 逞 逞

xù | HÚC | nát rượu

酗 酗 酗 酗 酗 酗 酗 酗 酗 酗 酗

酗 酗 酗 酗 酗 酗

kuǐ | LŨY | con rối, bù nhìn

傀 傀 傀 傀 傀 傀 傀 傀 傀 傀 傀

傀 傀 傀 傀 傀 傀

fù | PHÓ | thái phó, sư phụ, thầy dạy; họ Phó

傅 傅 傅 傅 傅 傅 傅 傅 傅 傅 傅

傅 傅 傅 傅 傅 傅

jié | KIỆT | kiệt xuất, kiệt tác; người tài, hào kiệt

傑 傑 傑 傑 傑 傑 傑 傑 傑 傑 傑

傑 傑 傑 傑 傑 傑

jiā | **GIA** | đồ đạc; cách xưng hô đùa giỡn hoặc khinh thường

傢

tuò | **THÓA** | nước bọt; chửi bới, mắng nhiếc; nhổ nước miếng

唾

lǎ | **LẠT** | saxophone; cái kèn, loa; Lạt Ma (tôn xưng của bậc đạo sư Tây Tạng)

喇

xuān | **HUYÊN** | ồn ào, huyên náo

喧

喬

qiáo | **KIỀU** | cao lớn; cải trang; mừng tân gia hoặc thăng quan tiến chức

喬 喬 喬 喬 喬 喬 喬 喬 喬 喬 喬 喬

喬 喬 喬 喬 喬 喬

堤

dī | **ĐÊ** | con đê

堤 堤 堤 堤 堤 堤 堤 堤 堤 堤 堤 堤

堤 堤 堤 堤 堤 堤

媚

mèi | **MY** | tâng bốc, nịnh nọt; tốt đẹp

媚 媚 媚 媚 媚 媚 媚 媚 媚 媚 媚 媚

媚 媚 媚 媚 媚 媚

徨

huáng | **HOÀNG** | bàng hoàng

徨 徨 徨 徨 徨 徨 徨 徨 徨 徨 徨 徨

徨 徨 徨 徨 徨 徨

揣 | chuāi | SỦY | suy đoán, phỏng đoán; cất, giấu trong áo

揣 揣 揣 揣 揣 揣 揣 揣 揣 揣 揣 揣
揣 揣 揣 揣 揣 揣

敞 | chǎng | THƯỞNG | rộng rãi, thoáng mát; mở ra

敞 敞 敞 敞 敞 敞 敞 敞 敞 敞 敞 敞
敞 敞 敞 敞 敞 敞

敦 | dūn | ĐÔN | thành thực, thật thà; chân thành

敦 敦 敦 敦 敦 敦 敦 敦 敦 敦 敦 敦
敦 敦 敦 敦 敦 敦

棗 | zǎo | TÁO | táo tàu

棗 棗 棗 棗 棗 棗 棗 棗 棗 棗 棗 棗
棗 棗 棗 棗 棗 棗

棘 jí | **GẤC** | cây táo chua, động vật thân mềm, vấn đề nan giải

棘 棘 棘 棘 棘 棘 棘 棘 棘 棘 棘 棘

棘 棘 棘 棘 棘 棘

棚 péng | **BẰNG** | cái lều

棚 棚 棚 棚 棚 棚 棚 棚 棚 棚 棚

棚 棚 棚 棚 棚 棚

棲 qī | **THÊ** | chim đậu, đỗ vào tổ; nghỉ ngơi, dừng lại, ở tạm

棲 棲 棲 棲 棲 棲 棲 棲 棲 棲 棲 棲

棲 棲 棲 棲 棲 棲

棺 guān | **QUAN** | quan tài, hòm

棺 棺 棺 棺 棺 棺 棺 棺 棺 棺 棺 棺

棺 棺 棺 棺 棺 棺

渠

qú | **CỪ** | sông, ngòi, kênh, rạch, mương

渠 渠 渠 渠 渠 渠 渠 渠 渠 渠 渠

渠 渠 渠 渠 渠 渠

渣

zhā | **TRA** | cặn, bã

渣 渣 渣 渣 渣 渣 渣 渣 渣 渣 渣

渣 渣 渣 渣 渣 渣

渲

xuàn | **TUYỂN** | tô màu (một cách vẽ lấy mực thấm xuống giấy)

渲 渲 渲 渲 渲 渲 渲 渲 渲 渲 渲

渲 渲 渲 渲 渲 渲

湃

pài | **BÁI** | tiếng sóng tung trào, dâng trào; hùng hồn (khí thế)

湃 湃 湃 湃 湃 湃 湃 湃 湃 湃 湃

湃 湃 湃 湃 湃 湃

gài | **KHÁI** | tưới nước, tưới tiêu

溉

fén | **PHẦN** | đốt, thắp (hương); khô, hanh

焚

zuó | **TRÁC** | mài giũa, đẽo, gọt (ngọc); suy xét tỉ mỉ, cân nhắc

琢

sū | **TÔ** | tỉnh lại, sống lại

甦

窘

jiǒng | **QUẪN** | nghèo khó, thiếu thốn, gặp khó khăn; túng quẫn, lúng túng`

窘 窘 窘 窘 窘 窘 窘 窘 窘 窘 窘 窘

窘 窘 窘 窘 窘 窘

筍

sǔn | **DUẪN** | măng tre; vật giống măng tre: thạch nhũ

筍 筍 筍 筍 筍 筍 筍 筍 筍 筍 筍 筍

筍 筍 筍 筍 筍 筍

絞

jiǎo | **GIẢO** | xoắn, thắt lại; vắt (khăn); xay, cắt nhỏ; hình phạt treo cổ

絞 絞 絞 絞 絞 絞 絞 絞 絞 絞 絞 絞

絞 絞 絞 絞 絞 絞

絮

xù | **TỰ, NHỨ** | sợi bông thô; bông liễu; rườm rà, nhàm chán (lời nói)

絮 絮 絮 絮 絮 絮 絮 絮 絮 絮 絮 絮

絮 絮 絮 絮 絮 絮

腎

shèn | **THẬN** | qủa thận

腎 腎 腎 腎 腎 腎 腎 腎 腎 腎 腎 腎
腎 腎 腎 腎 腎 腎

腕

wàn | **UYỂN, OẢN** | cổ tay

腕 腕 腕 腕 腕 腕 腕 腕 腕 腕 腕 腕
腕 腕 腕 腕 腕 腕

菊

chù | **CÚC** | hoa cúc

菊 菊 菊 菊 菊 菊 菊 菊 菊 菊 菊
菊 菊 菊 菊 菊 菊

菲

fēi | **PHI** | hoa cỏ tươi đẹp, thơm ngào ngạt; viết tắt của Philippin

菲 菲 菲 菲 菲 菲 菲 菲 菲 菲 菲
菲 菲 菲 菲 菲 菲

fěi | **PHI** | nhỏ bé, ít ỏi, sơ sài, mọn

萌

méng | **MANH** | đâm chồi, nẩy mầm; phát sinh, xảy ra; dấu hiệu, điềm báo

萌 萌 萌 萌 萌 萌 萌 萌 萌 萌 萌

萌 萌 萌 萌 萌 萌

萍

píng | **BÌNH** | bèo; ẩn dụ cho sự phiêu dạt, nổi trôi, rày đây mai đó

萍 萍 萍 萍 萍 萍 萍 萍 萍 萍 萍

萍 萍 萍 萍 萍 萍

萎

wēi | **ỦY** | khô héo, tàn; suy nhược, suy sụp, chán nản; lâm bệnh, qua đời

萎 萎 萎 萎 萎 萎 萎 萎 萎 萎 萎

萎 萎 萎 萎 萎 萎

蛛

zhū | **THÙ** | con nhện

蛛 蛛 蛛 蛛 蛛 蛛 蛛 蛛 蛛 蛛 蛛 蛛

蛛 蛛 蛛 蛛 蛛 蛛

袱　fú　PHỤC　vải bọc, khăn gói

袱袱袱袱袱袱袱袱袱袱袱袱
袱　袱　袱　袱　袱　袱

跛　bǒ　PHẢ　chân có tật, đi khập khiễng (què chân, thọt chân)

跛跛跛跛跛跛跛跛跛跛跛跛
跛　跛　跛　跛　跛　跛

軸　zhóu　TRỤC　cái trục; tranh cuộn, cuộn sách; trục chính; lượng từ cuộn (tranh về

軸軸軸軸軸軸軸軸軸軸軸軸
軸　軸　軸　軸　軸　軸

逸　yì　DẬT　chạy trốn; thất lạc, lạc mất; thả; an nhàn; vượt trội

逸逸逸逸逸逸逸逸逸逸逸
逸　逸　逸　逸　逸　逸

dùn	**ĐỘN**	cùn, không bén; đần độn, chậm chạp

鈍

鈍 鈍 鈍 鈍 鈍 鈍 鈍 鈍 鈍 鈍 鈍 鈍

鈍 鈍 鈍 鈍 鈍 鈍

niǔ	**NỮU**	khuy áo; tay cầm; công tắc, cầu dao

鈕

鈕 鈕 鈕 鈕 鈕 鈕 鈕 鈕 鈕 鈕 鈕 鈕

鈕 鈕 鈕 鈕 鈕 鈕

gài	**CÁI**	can-xi (nguyên tố hóa học, ký hiệu: Ca)

鈣

鈣 鈣 鈣 鈣 鈣 鈣 鈣 鈣 鈣 鈣 鈣 鈣

鈣 鈣 鈣 鈣 鈣 鈣

rèn	**NHẪN**	dẻo, dẻo dai; sự bền bỉ, kiên trì

韌

韌 韌 韌 韌 韌 韌 韌 韌 韌 韌 韌 韌

韌 韌 韌 韌 韌 韌

飪 | rèn | NHẲM | nấu nướng

飪 飪 飪 飪 飪 飪 飪 飪 飪 飪 飪 飪

飪 飪 飪 飪 飪 飪

傭 | yōng | DUNG | người giúp việc, người ở, ô-sin

傭 傭 傭 傭 傭 傭 傭 傭 傭 傭 傭 傭 傭

傭 傭 傭 傭 傭 傭

佣 | yōng | DỤNG | tiền hoa hồng, thù lao; người hầu, đầy tớ

佣 佣 佣 佣 佣 佣 佣

佣 佣 佣 佣 佣 佣

嗅 | xiù | KHỨU | ngửi

嗅 嗅 嗅 嗅 嗅 嗅 嗅 嗅 嗅 嗅 嗅 嗅 嗅

嗅 嗅 嗅 嗅 嗅 嗅

嗆 qiāng | THƯƠNG | mùi hắc, nồng; sặc

嗆 嗆 嗆 嗆 嗆 嗆 嗆 嗆 嗆 嗆 嗆 嗆 嗆
嗆 嗆 嗆 嗆 嗆 嗆

嗇 sè | SẮC | hà tiện, keo kiệt, bủn xỉn

嗇 嗇 嗇 嗇 嗇 嗇 嗇 嗇 嗇 嗇 嗇 嗇 嗇
嗇 嗇 嗇 嗇 嗇 嗇

嗚 wū | Ô | âm thanh chỉ tiếng xe cộ; thán từ than ôi, hỡi ôi

嗚 嗚 嗚 嗚 嗚 嗚 嗚 嗚 嗚 嗚 嗚 嗚 嗚
嗚 嗚 嗚 嗚 嗚 嗚

塘 táng | ĐƯỜNG | ao, hồ, đầm; bờ kè, đê

塘 塘 塘 塘 塘 塘 塘 塘 塘 塘 塘 塘 塘
塘 塘 塘 塘 塘 塘

páng | **BÀNG** | bàng hoàng

徬 徬徬徬徬徬徬徬徬徬徬徬徬徬

徬 徬 徬 徬 徬 徬

cuō | **THA** | nhào nặn, vò, xoắn; vặn

搓 搓搓搓搓搓搓搓搓搓搓搓搓搓

搓 搓 搓 搓 搓 搓

dǎo | **ĐẢO** | giã, đâm, đập, nghiền; tấn công, chống lại; quấy rối, gây rối

搗 搗搗搗搗搗搗搗搗搗搗搗搗搗

搗 搗 搗 搗 搗 搗

zhēn | **CHÂM** | rót (rượu, trà); suy xét, cân nhắc ngẫm nghĩ

斟 斟斟斟斟斟斟斟斟斟斟斟斟斟

斟 斟 斟 斟 斟 斟

暇 | xiá | **HẠ** | nhàn hạ, rãnh rỗi

暇 暇 暇 暇 暇 暇 暇 暇 暇 暇 暇 暇 暇

暇 暇 暇 暇 暇 暇

溢 | yì | **DẬT** | tràn, tràn ngập; quá, vượt quá

溢 溢 溢 溢 溢 溢 溢 溢 溢 溢 溢 溢 溢

溢 溢 溢 溢 溢 溢

溯 | sù | **TỐ** | ngược dòng; hồi tưởng, nhớ lại

溯 溯 溯 溯 溯 溯 溯 溯 溯 溯 溯 溯 溯

溯 溯 溯 溯 溯 溯

溺 | nì | **NỊCH** | chìm trong nước (chết đuối); chìm đắm, sa vào

溺 溺 溺 溺 溺 溺 溺 溺 溺 溺 溺 溺 溺

溺 溺 溺 溺 溺 溺

| niào | **NỊCH** | tiểu tiện

滔

tāo | **THAO** | tràn đầy; cuồn cuộn; thao thao bất tuyệt

滔 滔 滔 滔 滔 滔 滔 滔 滔 滔 滔 滔

滔 滔 滔 滔 滔 滔

煌

huáng | **HOÀNG** | sáng sủa

煌 煌 煌 煌 煌 煌 煌 煌 煌 煌 煌 煌

煌 煌 煌 煌 煌 煌

煥

huàn | **HOÁN** | tươi sáng

煥 煥 煥 煥 煥 煥 煥 煥 煥 煥 煥 煥 煥

煥 煥 煥 煥 煥 煥

猾

huá | **HOẠT** | giảo hoạt, gian xảo

猾 猾 猾 猾 猾 猾 猾 猾 猾 猾 猾 猾

猾 猾 猾 猾 猾 猾

猿

yuán | VIÊN | vượn

猿 猿 猿 猿 猿 猿 猿 猿 猿 猿 猿 猿

猿 猿 猿 猿 猿 猿

瑕

xiá | HÀ | vết, tì vết; khuyết điểm, thiếu sót

瑕 瑕 瑕 瑕 瑕 瑕 瑕 瑕 瑕 瑕 瑕 瑕

瑕 瑕 瑕 瑕 瑕 瑕

瑞

ruì | THỤY | cát tường, điềm lành; người có đức hạnh hoặc tuổi cao

瑞 瑞 瑞 瑞 瑞 瑞 瑞 瑞 瑞 瑞 瑞 瑞

瑞 瑞 瑞 瑞 瑞 瑞

畸

jī | CƠ | bất thường, dị thường; số lẻ, số dư

畸 畸 畸 畸 畸 畸 畸 畸 畸 畸 畸 畸

畸 畸 畸 畸 畸 畸

痰　tán｜ĐÀM｜đàm, đờm

痰 痰 痰 痰 痰 痰 痰 痰 痰 痰 痰 痰 痰

痰 痰 痰 痰 痰 痰

盞　zhǎn｜TRẢN｜cốc nhỏ, chén (rượu, trà); lượng từ ngọn

盞 盞 盞 盞 盞 盞 盞 盞 盞 盞 盞 盞 盞

盞 盞 盞 盞 盞 盞

睦　mù｜MỤC｜tiếp đãi nồng hậu; hòa thuận

睦 睦 睦 睦 睦 睦 睦 睦 睦 睦 睦 睦 睦

睦 睦 睦 睦 睦 睦

睫　jié｜TIỆP｜lông mi

睫 睫 睫 睫 睫 睫 睫 睫 睫 睫 睫 睫 睫

睫 睫 睫 睫 睫 睫

睹

dŭ | ĐỔ | nhìn thấy, thấy

睹 睹 睹 睹 睹 睹 睹 睹 睹 睹 睹 睹 睹

睹 睹 睹 睹 睹 睹

祿

lù | LỘC | phúc lộc, tốt lành; bổng lộc; hỏa hoạn

祿 祿 祿 祿 祿 祿 祿 祿 祿 祿 祿 祿 祿

祿 祿 祿 祿 祿 祿

禽

qín | CẦM | loài chim nói chung: gia cầm, chim trời cá nước

禽 禽 禽 禽 禽 禽 禽 禽 禽 禽 禽 禽

禽 禽 禽 禽 禽 禽

稠

chóu | TRÙ | dày đặc; đặc sệt

稠 稠 稠 稠 稠 稠 稠 稠 稠 稠 稠 稠

稠 稠 稠 稠 稠 稠

窟 | kū | QUẬT | hang, hố, hầm; chỉ địa điểm (hang ổ, sào huyệt, khu, chốn)

肆 | sì | TỨ | láo xược, bừa bãi, tùy tiện; số bốn (văn viết); hàng quán

腥 | xīng | TANH | mùi cá tanh; tanh hôi

艇 | tǐng | ĐĨNH | tàu thuyền nhỏ (ca nô, thuyền cứu sinh...); tàu chiến, tàu ngầm

葛 | **gé** | **CÁT** | sắn dây; họ Cát

葛 葛 葛 葛 葛 葛 葛 葛 葛 葛 葛 葛

葛 葛 葛 葛 葛 葛

虜 | **lǔ** | **LỖ** | bắt tù binh; cướp, đoạt; tù binh; cách gọi khinh miệt kẻ thù

虜 虜 虜 虜 虜 虜 虜 虜 虜 虜 虜 虜 虜

虜 虜 虜 虜 虜 虜

詭 | **guǐ** | **NGỤY** | gian trá, quỷ quyệt; kỳ dị, lạ lùng; làm trái

詭 詭 詭 詭 詭 詭 詭 詭 詭 詭 詭 詭

詭 詭 詭 詭 詭 詭

賃 | **lìn** | **NHẪM** | cho thuê; thuê

賃 賃 賃 賃 賃 賃 賃 賃 賃 賃 賃 賃 賃

賃 賃 賃 賃 賃 賃

逾

yú | DU | vượt quá, vượt qua

逾 逾 逾 逾 逾 逾 逾 逾 逾 逾 逾 逾

逾 逾 逾 逾 逾 逾

鉅

jù | CỰ | to lớn; (khoản tiền) lớn

鉅 鉅 鉅 鉅 鉅 鉅 鉅 鉅 鉅 鉅 鉅 鉅

鉅 鉅 鉅 鉅 鉅 鉅

馳

chí | TRÌ | phi, chạy nhanh; hướng về; vang danh, nổi tiếng

馳 馳 馳 馳 馳 馳 馳 馳 馳 馳 馳 馳 馳

馳 馳 馳 馳 馳 馳

馴

xún | THUẦN | thuần phục; hiền lành, lương thiện

馴 馴 馴 馴 馴 馴 馴 馴 馴 馴 馴 馴 馴

馴 馴 馴 馴 馴 馴

jiǎo | **KIỂU** | may mắn, gặp may

僥

dèng | **ĐẰNG** | ghế không chỗ dựa (băng ghế, ghế đẩu,...)

凳

jiā | **GIA** | tốt đẹp, quý; tán thưởng, ngợi khen

嘉

lóu | **LÂU** | thuộc hạ của giặc cướp (lâu la); người có chức vụ thấp

嘍

嘔

| ǒu | **ẨU** | ói, nôn mửa | ōu | **HÚ** | tiếng trẻ con bập bẹ, tiếng chim |

嘔 嘔 嘔 嘔 嘔 嘔 嘔 嘔 嘔 嘔 嘔 嘔 嘔

嘔 嘔 嘔 嘔 嘔 嘔

| òu | **ÂU** | chọc tức; buồn bực |

墅

| shù | **THỰ** | biệt thự |

墅 墅 墅 墅 墅 墅 墅 墅 墅 墅 墅 墅 墅

墅 墅 墅 墅 墅 墅

寨

| zhài | **TRẠI** | hàng rào; sơn trại, thôn xóm |

寨 寨 寨 寨 寨 寨 寨 寨 寨 寨 寨 寨 寨

寨 寨 寨 寨 寨 寨

屢

| lǚ | **LŨ** | nhiều lần, thường xuyên |

屢 屢 屢 屢 屢 屢 屢 屢 屢 屢 屢

屢 屢 屢 屢 屢 屢

zhǎn | **TIỆM, TẢM** | cao chót vót; rất, đặc biệt

崭

kuò | **KHOÁCH** | rộng rãi; đường viền, vành ngoài; xóa bỏ, trừ sạch

廓

zhāng | **CHƯƠNG** | rõ ràng; biểu dương, tuyên dương

彰

kāng | **KHANG** | hùng hồn, dõng dạc; phóng khoáng, rộng rãi

慷

摟 lǒu | LÂU | ôm; kéo, bóp (cò); vơ vét

摟 摟 摟 摟 摟 摟 摟 摟 摟 摟 摟 摟
摟 摟 摟 摟 摟 摟

摧 cuī | THÔI, TỒI | phá hoại, phá hủy, tàn phá; bẻ gãy

摧 摧 摧 摧 摧 摧 摧 摧 摧 摧 摧 摧
摧 摧 摧 摧 摧 摧

摺 zhé | CHIẾT | gấp; vật, tập sách có thể gấp lại (thước xếp, bản số,...)

摺 摺 摺 摺 摺 摺 摺 摺 摺 摺 摺 摺
摺 摺 摺 摺 摺 摺

撇 piē | PHÁCH | nét phẩy; nghiêng về một phía; lượng từ nét

撇 撇 撇 撇 撇 撇 撇 撇 撇 撇 撇 撇
撇 撇 撇 撇 撇 撇

piě | PHÁCH | bỏ rơi, vứt đi, không lo; vớt, hớt (bọt, dầu ở trên)

榷 | què | DÁC | thương lượng, bàn bạc; chuyên bán; cầu đầu mộc

漓 | lí | LI | đầm đìa, nhễ nhại; niềm vui tràn trề

熄 | xī | TỨC | tắt, dụi, dập tắt

爾 | ěr | NHĨ | bạn, các bạn; như vậy, như thế; đôi lúc, qua loa; ấy, đó

瑣 | suǒ | TỎA | vụn vặt

瑣 瑣 瑣 瑣 瑣 瑣 瑣 瑣 瑣 瑣 瑣 瑣 瑣
瑣 瑣 瑣 瑣 瑣 瑣

甄 | zhēn | CHÂN | thẩm định, tuyển chọn; họ Chân

甄 甄 甄 甄 甄 甄 甄 甄 甄 甄 甄 甄 甄
甄 甄 甄 甄 甄 甄

瘓 | huàn | HOÁN | bị liệt; ngưng trệ

瘓 瘓 瘓 瘓 瘓 瘓 瘓 瘓 瘓 瘓 瘓 瘓 瘓
瘓 瘓 瘓 瘓 瘓 瘓

瞄 | miáo | MIÊU | ngắm nhìn

瞄 瞄 瞄 瞄 瞄 瞄 瞄 瞄 瞄 瞄 瞄 瞄 瞄
瞄 瞄 瞄 瞄 瞄 瞄

磁

cí | **TỪ** | từ tính; gốm sứ

磁 磁 磁 磁 磁 磁 磁 磁 磁 磁 磁 磁 磁

磁 磁 磁 磁 磁 磁

竭

jié | **KIỆT** | dốc sức, dốc hết, tận sức

竭 竭 竭 竭 竭 竭 竭 竭 竭 竭 竭 竭 竭

竭 竭 竭 竭 竭 竭

箏

zhēng | **TRANH** | đàn tranh

箏 箏 箏 箏 箏 箏 箏 箏 箏 箏 箏 箏 箏

箏 箏 箏 箏 箏 箏

粹

cuì | **TÚY** | thuần túy, tinh túy; tinh hoa (đất nước,...)

粹 粹 粹 粹 粹 粹 粹 粹 粹 粹 粹 粹 粹

粹 粹 粹 粹 粹 粹

綱

gāng | **CƯƠNG** | dây giềng lưới; phần chủ yếu; trật tự, kỷ cương; lớp (sinh vật)

綱 綱 綱 綱 綱 綱 綱 綱 綱 綱 綱 綱

綱 綱 綱 綱 綱 綱

綴

zhuì | **XUYẾT** | khâu vá, liên kế; trang trí

綴 綴 綴 綴 綴 綴 綴 綴 綴 綴 綴 綴

綴 綴 綴 綴 綴 綴

綵

cǎi | **THẢI** | lụa ngũ sắc; rực rỡ nhiều màu

綵 綵 綵 綵 綵 綵 綵 綵 綵 綵 綵 綵 綵

綵 綵 綵 綵 綵 綵

綻

zhàn | **ĐIỆN, TRẢN** | sứt chỉ (quần áo); nứt ra, tách ra; nở tung (hoa)

綻 綻 綻 綻 綻 綻 綻 綻 綻 綻 綻 綻

綻 綻 綻 綻 綻 綻

綽 | chuò | **XƯỚC** | dư dả, thoáng (tiền bạc); duyên dáng, yêu kiều; biệt danh

綽 綽 綽 綽 綽 綽 綽 綽 綽 綽 綽 綽 綽

綽 綽 綽 綽 綽 綽

膊 | bó | **BÁC** | cánh tay; chỉ nửa thân trên

膊 膊 膊 膊 膊 膊 膊 膊 膊 膊 膊 膊 膊

膊 膊 膊 膊 膊 膊

舔 | tiǎn | **THIỂM** | liếm

舔 舔 舔 舔 舔 舔 舔 舔 舔 舔 舔 舔 舔

舔 舔 舔 舔 舔 舔

蒼 | cāng | **THƯƠNG** | màu xanh biếc, màu xám trắng

蒼 蒼 蒼 蒼 蒼 蒼 蒼 蒼 蒼 蒼 蒼 蒼 蒼

蒼 蒼 蒼 蒼 蒼 蒼

蚰

zhī | **TRI** | con nhện

蚰 蚰 蚰 蚰 蚰 蚰 蚰 蚰 蚰 蚰 蚰 蚰 蚰

蚰 蚰 蚰 蚰 蚰 蚰

蝕

shí | **THỰC** | thực (nhật thực, nguyệt thực); hao mòn, hư tổn

蝕 蝕 蝕 蝕 蝕 蝕 蝕 蝕 蝕 蝕 蝕 蝕 蝕

蝕 蝕 蝕 蝕 蝕 蝕

裸

luǒ | **KHỎA, LÕA** | trần trụi, không che đậy

裸 裸 裸 裸 裸 裸 裸 裸 裸 裸 裸 裸 裸

裸 裸 裸 裸 裸 裸

誣

wū | **VU** | vu khống, vu oan

誣 誣 誣 誣 誣 誣 誣 誣 誣 誣 誣 誣 誣

誣 誣 誣 誣 誣 誣

誨

huì | HỐI | khuyên răn, chỉ dạy

誨 誨 誨 誨 誨 誨 誨 誨 誨 誨 誨 誨

誨 誨 誨 誨 誨 誨

輒

zhé | TRIẾP | luôn luôn; thì, chính là

輒 輒 輒 輒 輒 輒 輒 輒 輒 輒 輒 輒 輒

輒 輒 輒 輒 輒 輒

遜

xùn | TỐN | khiêm tốn; nhường; không bằng; yếu kém

遜 遜 遜 遜 遜 遜 遜 遜 遜 遜 遜 遜 遜

遜 遜 遜 遜 遜 遜

鄙

bǐ | BỈ | bỉ ổi; khinh thường; hèn (tự gọi mình); nơi xa xôi

鄙 鄙 鄙 鄙 鄙 鄙 鄙 鄙 鄙 鄙 鄙 鄙 鄙

鄙 鄙 鄙 鄙 鄙 鄙

酵 | jiào | DIẾU | lên men

酵 酵 酵 酵 酵 酵 酵 酵 酵 酵 酵 酵 酵
酵 酵 酵 酵 酵 酵

銜 | xián | HÀM | cái hàm thiết ngựa; quân hàm; kết nối; ngậm; ấp ủ trong lòng

銜 銜 銜 銜 銜 銜 銜 銜 銜 銜 銜 銜 銜
銜 銜 銜 銜 銜 銜

隙 | xì | KHÍCH | khe hở; hận thù, hiềm khích; chỗ sơ hở; nhàn rỗi

隙 隙 隙 隙 隙 隙 隙 隙 隙 隙 隙 隙
隙 隙 隙 隙 隙 隙

雌 | cí | THƯ | giống mái, cái (nhụy,...); ẩn dụ cho sự thất bại hay yếu thế

雌 雌 雌 雌 雌 雌 雌 雌 雌 雌 雌 雌 雌
雌 雌 雌 雌 雌 雌

ěr | NHĨ | chỉ đồ ăn hoặc thuốc men; mồi câu, mồi nhử; nhử, dụ

餌

bó | BÁC | loang lổ (màu sắc); tranh biện; vận chuyển hàng hóa

駁

máo | MAO | thời thượng, hợp mốt, tân thời

髦

kuí | KHÔI | người đứng đầu, thứ nhất; cao to vạm vỡ; sao Khôi

魁

僵

jiāng | CƯƠNG | cứng rắn; thôi cười và nghiêm mặt; bế tắc

僵 僵 僵 僵 僵 僵 僵 僵 僵 僵 僵 僵
僵 僵 僵 僵 僵 僵

僻

pì | TỊCH | vắng vẻ, hẻo lánh; ít gặp, hiếm gặp; kỳ quái

僻 僻 僻 僻 僻 僻 僻 僻 僻 僻 僻 僻
僻 僻 僻 僻 僻 僻

劈

pī | PHÁCH | bổ, chẻ; nhắm vào; sét đánh; âm thanh lộp độp

劈 劈 劈 劈 劈 劈 劈 劈 劈 劈 劈 劈
劈 劈 劈 劈 劈 劈

嘩

huā | HỌA | tiếng nước chảy huá | HOA | huyên náo, ầm ĩ

嘩 嘩 嘩 嘩 嘩 嘩 嘩 嘩 嘩 嘩 嘩 嘩 嘩
嘩 嘩 嘩 嘩 嘩 嘩

嘯

xiào | **TIẾU** | huýt sáo, gầm rú (động vật)

嘯 嘯 嘯 嘯 嘯 嘯 嘯 嘯 嘯 嘯 嘯 嘯 嘯

嘯 嘯 嘯 嘯 嘯 嘯

嘲

cháo | **TRÀO** | giễu cợt, chế giễu

嘲 嘲 嘲 嘲 嘲 嘲 嘲 嘲 嘲 嘲 嘲 嘲 嘲

嘲 嘲 嘲 嘲 嘲 嘲

嘻

xī | **HI** | tiếng cười hihi, cười toe toét

嘻 嘻 嘻 嘻 嘻 嘻 嘻 嘻 嘻 嘻 嘻 嘻 嘻

嘻 嘻 嘻 嘻 嘻 嘻

嘿

hēi | **HẮC** | thán từ (ôi, ủa, ơ hay...); tiếng cười he he, khà khà

嘿 嘿 嘿 嘿 嘿 嘿 嘿 嘿 嘿 嘿 嘿 嘿 嘿

嘿 嘿 嘿 嘿 嘿 嘿

嘘 | xū | HỬ | hít thở chậm; thở dài; khen ngợi; hỏi thăm; xuýt

墜 | zhuì | TRỤY | rơi, rớt xuống; khuyên tai

墟 | xū | KHƯ | thành phố đã hoang phế; thôn làng, xóm; họp chợ; gò đất

墮 | duò | ĐỌA | rơi rụng; lười biếng, biếng nhác

嬉 **xī** | **HI** | vui chơi

嬉 嬉 嬉 嬉 嬉 嬉 嬉 嬉 嬉 嬉 嬉 嬉 嬉

嬉 嬉 嬉 嬉 嬉 嬉

嬌 **jiāo** | **KIỀU** | yêu kiều; nuông chiều, cưng chiều; nũng nịu, làm nũng; người đẹp

嬌 嬌 嬌 嬌 嬌 嬌 嬌 嬌 嬌 嬌 嬌 嬌 嬌

嬌 嬌 嬌 嬌 嬌 嬌

慫 **sǒng** | **TỦNG** | kinh hãi, sợ sệt; xúi giục, xúi bẩy

慫 慫 慫 慫 慫 慫 慫 慫 慫 慫 慫 慫 慫

慫 慫 慫 慫 慫 慫

慾 **yù** | **DỤC** | ham muốn, mong muốn

慾 慾 慾 慾 慾 慾 慾 慾 慾 慾 慾 慾 慾

慾 慾 慾 慾 慾 慾

憔

qiáo | TIÈU | tiều tụy, hốc hác

憔 憔 憔 憔 憔 憔 憔 憔 憔 憔 憔 憔 憔

憔 憔 憔 憔 憔 憔

憧

chōng | SUNG | hoang tưởng

憧 憧 憧 憧 憧 憧 憧 憧 憧 憧 憧 憧 憧

憧 憧 憧 憧 憧 憧

憬

jǐng | CẢNH | tỉnh ngộ

憬 憬 憬 憬 憬 憬 憬 憬 憬 憬 憬 憬 憬

憬 憬 憬 憬 憬 憬

撩

liāo | LIÊU | vén lên; lay động; chọc ghẹo; hỗn loạn, lộn xộn

撩 撩 撩 撩 撩 撩 撩 撩 撩 撩 撩 撩 撩

撩 撩 撩 撩 撩 撩

撰

zhuàn | **SOẠN** | sáng tác, viết sách

撰 撰 撰 撰 撰 撰 撰 撰 撰 撰 撰 撰 撰

撰 撰 撰 撰 撰 撰

暮

mù | **MỘ** | hoàng hôn; muộn, gần cuối; trầm ổn

暮 暮 暮 暮 暮 暮 暮 暮 暮 暮 暮 暮 暮

暮 暮 暮 暮 暮 暮

槳

jiǎng | **TƯỞNG** | mái chèo

槳 槳 槳 槳 槳 槳 槳 槳 槳 槳 槳 槳 槳

槳 槳 槳 槳 槳 槳

槽

cáo | **TÀO** | máng; máng ăn của gia súc; hõm, khe; kênh mương, rãnh nước

槽 槽 槽 槽 槽 槽 槽 槽 槽 槽 槽 槽

槽 槽 槽 槽 槽 槽

樑 liáng | LƯƠNG | cây cầu; xà nhà

樑 樑 樑 樑 樑 樑 樑 樑 樑 樑 樑 樑 樑

樑 樑 樑 樑 樑 樑

歎 tàn | THÁN | ngâm vịnh; tán thưởng, ngợi ca, tán thán; than thở

歎 歎 歎 歎 歎 歎 歎 歎 歎 歎 歎 歎 歎

歎 歎 歎 歎 歎 歎

毆 ōu | ẨU | ẩu đả

毆 毆 毆 毆 毆 毆 毆 毆 毆 毆 毆 毆 毆

毆 毆 毆 毆 毆 毆

潤 rùn | NHUẬN | ướt át; làm ẩm ướt; sáng loáng, trơn bóng; trau chuốt; lợi nhuận

潤 潤 潤 潤 潤 潤 潤 潤 潤 潤 潤 潤 潤

潤 潤 潤 潤 潤 潤

潦

lǎo | **LẠO** | chán nản; sơ sài, cẩu thả, luộm thuộm

潦潦潦潦潦潦潦潦潦潦潦潦潦

潦 潦 潦 潦 潦 潦

潭

tán | **ĐÀM** | đầm nước

潭潭潭潭潭潭潭潭潭潭潭潭潭

潭 潭 潭 潭 潭 潭

澄

chéng | **TRỪNG** | trong veo, trong vắt; để lắng; lọc, gạn lấy

澄澄澄澄澄澄澄澄澄澄澄澄澄

澄 澄 澄 澄 澄 澄

澎

pēng | **BÀNH** | cuồn cuộn | péng | **BÀNH** | quần đảo Bành Hồ

澎澎澎澎澎澎澎澎澎澎澎澎澎

澎 澎 澎 澎 澎 澎

獗 | **jué** | **QUYẾT** | hung hăng, ngang ngược

瑩 | **yíng** | **DOANH, OÁNH** | một loại đá đẹp như ngọc; óng ánh, trong suốt

瘟 | **wēn** | **ÔN** | ôn dịch, dịch bệnh; bệnh truyền nhiễm

瘡 | **chuāng** | **SANG** | lở, loét (trên da, niêm mạc); vết thương

瘤

liú | LỰU | khối u, bướu

瘤 瘤 瘤 瘤 瘤 瘤 瘤 瘤 瘤 瘤 瘤 瘤

瘤 瘤 瘤 瘤 瘤 瘤

瘩

da | ĐÁP | mụn nhọt; nổi cục (trên da)

瘩 瘩 瘩 瘩 瘩 瘩 瘩 瘩 瘩 瘩 瘩 瘩 瘩

瘩 瘩 瘩 瘩 瘩 瘩

瞇

mī | MỄ, MẾ | díp mắt, híp mắt

瞇 瞇 瞇 瞇 瞇 瞇 瞇 瞇 瞇 瞇 瞇 瞇 瞇

瞇 瞇 瞇 瞇 瞇 瞇

瞌

kē | HẠP | buồn ngủ, ngủ gật

瞌 瞌 瞌 瞌 瞌 瞌 瞌 瞌 瞌 瞌 瞌 瞌 瞌

瞌 瞌 瞌 瞌 瞌 瞌

稿

gǎo | **CẢO** | bản thảo, bản nháp; văn chương; nghĩ sẵn trong đầu

稿 稿 稿 稿 稿 稿 稿 稿 稿 稿 稿 稿

稿 稿 稿 稿 稿 稿

穀

gǔ | **CỐC** | ngũ cốc

穀 穀 穀 穀 穀 穀 穀 穀 穀 穀 穀 穀 穀

穀 穀 穀 穀 穀 穀

緝

jī | **TẬP** | bắt lấy, truy bắt, truy nã; dệt, bện sợi gai; may vá, khâu

緝 緝 緝 緝 緝 緝 緝 緝 緝 緝 緝 緝

緝 緝 緝 緝 緝 緝

翩

piān | **PHIÊN** | bay lượn; phong độ ngời ngời; nhẹ nhàng, thanh thoát

翩 翩 翩 翩 翩 翩 翩 翩 翩 翩 翩 翩 翩

翩 翩 翩 翩 翩 翩

膜

mó | **MẠC, MÔ** | màng (nhĩ, mắt, tế bào...); quỳ lễ

膜 膜 膜 膜 膜 膜 膜 膜 膜 膜 膜 膜 膜

膜 膜 膜 膜 膜 膜

膝

xī | **TẤT** | đầu gối

膝 膝 膝 膝 膝 膝 膝 膝 膝 膝 膝 膝 膝

膝 膝 膝 膝 膝 膝

舖

pù | **PHÔ** | trải ra; nói thẳng; cửa hàng; chỗ nằm, chữ dị thể của 「鋪」

舖 舖 舖 舖 舖 舖 舖 舖 舖 舖 舖 舖 舖

舖 舖 舖 舖 舖 舖

鋪

pū | **PHÔ** | trải ra; nói thẳng, không vòng vo; nội thất

鋪 鋪 鋪 鋪 鋪 鋪 鋪 鋪 鋪 鋪 鋪 鋪 鋪

鋪 鋪 鋪 鋪 鋪 鋪

pù | **PHỐ** | cửa hàng; chỗ nằm (giường, ghế nằm,...)

蔑

miè | **MIỆT** | khinh thường, khinh miệt, miệt thị

蔗

zhè | **GIÁ** | cây mía; đường mía

蔭

yīn | **ÂM** | bóng cây, râm; phước đức tổ tiên để lại; che chở

蔽

bì | **TẾ** | che đậy; bảo vệ, che giấu; lừa dối, giấu kín; tổng quát, tóm tắt

蝴

hú | HỒ | con bướm

蝴 蝴 蝴 蝴 蝴 蝴 蝴 蝴 蝴 蝴 蝴 蝴 蝴

蝴 蝴 蝴 蝴 蝴 蝴

蝶

dié | ĐIỆP | con bướm

蝶 蝶 蝶 蝶 蝶 蝶 蝶 蝶 蝶 蝶 蝶 蝶 蝶

蝶 蝶 蝶 蝶 蝶 蝶

蝸

guā | OA | con ốc sên

蝸 蝸 蝸 蝸 蝸 蝸 蝸 蝸 蝸 蝸 蝸 蝸 蝸

蝸 蝸 蝸 蝸 蝸 蝸

螂

láng | LANG | con gián, con bọ ngựa

螂 螂 螂 螂 螂 螂 螂 螂 螂 螂 螂 螂 螂

螂 螂 螂 螂 螂 螂

誹　fěi | PHỈ | phỉ báng

誹 誹 誹 誹 誹 誹 誹 誹 誹 誹 誹 誹

誹 誹 誹 誹 誹 誹

諂　chǎn | SIỂM | nịnh nọt, nịnh bợ

諂 諂 諂 諂 諂 諂 諂 諂 諂 諂 諂 諂

諂 諂 諂 諂 諂 諂

諸　zhū | CHƯ | nhiều; hợp âm của 「之於」、「之乎」; đại từ nó chỉ ngôi thứ ba

諸 諸 諸 諸 諸 諸 諸 諸 諸 諸 諸 諸

諸 諸 諸 諸 諸 諸

豎　shù | THỤ | đứng thẳng; nét đứng; dù sao; tức giận

豎 豎 豎 豎 豎 豎 豎 豎 豎 豎 豎 豎 豎

豎 豎 豎 豎 豎 豎

賜
cì | **TỨ** | ban tặng; khiêm từ: nhận chỉ giáo

賜 賜 賜 賜 賜 賜 賜 賜 賜 賜 賜 賜 賜

賜 賜 賜 賜 賜 賜

輟
chuò | **CHUYẾT** | nghỉ giữa chừng, dừng lại (bỏ học, thôi học)

輟 輟 輟 輟 輟 輟 輟 輟 輟 輟 輟 輟 輟

輟 輟 輟 輟 輟 輟

醇
chún | **THUẦN** | rượu nồng; thuần túy, nguyên chất; cồn

醇 醇 醇 醇 醇 醇 醇 醇 醇 醇 醇 醇 醇

醇 醇 醇 醇 醇 醇

鋁
lǚ | **LÃ** | kim loại nhôm

鋁 鋁 鋁 鋁 鋁 鋁 鋁 鋁 鋁 鋁 鋁 鋁

鋁 鋁 鋁 鋁 鋁 鋁

鞏

gǒng | CỦNG | củng cố, kiên cố; họ Củng

鞏 鞏 鞏 鞏 鞏 鞏 鞏 鞏 鞏 鞏 鞏 鞏 鞏

鞏 鞏 鞏 鞏 鞏 鞏

餒

něi | NỖI | đói bụng; nản chí, nản lòng

餒 餒 餒 餒 餒 餒 餒 餒 餒 餒 餒 餒 餒

餒 餒 餒 餒 餒 餒

憩

qì | KHỆ | nghỉ ngơi

憩 憩 憩 憩 憩 憩 憩 憩 憩 憩 憩 憩 憩

憩 憩 憩 憩 憩 憩

撼

hàn | HÁM | lay động

撼 撼 撼 撼 撼 撼 撼 撼 撼 撼 撼 撼 撼

撼 撼 撼 撼 撼 撼

橙 | **chéng** | **TRANH** | trái cam; màu cam

橙橙橙橙橙橙橙橙橙橙橙橙
橙橙橙橙橙橙

橡 | **xiàng** | **TƯỢNG** | cây cao su; cao su

橡橡橡橡橡橡橡橡橡橡橡橡
橡橡橡橡橡橡

澳 | **ào** | **ÁO, ÚC** | vịnh; nước Úc; gọi tắt Ma Cao

澳澳澳澳澳澳澳澳澳澳澳澳
澳澳澳澳澳澳

燉 | **dùn** | **ĐÔN** | hầm thịt

燉燉燉燉燉燉燉燉燉燉燉燉
燉燉燉燉燉燉

穎

yǐng | DĨNH | phần ngọn; đầu nhọn; thông minh; mới mẻ

穎 穎 穎 穎 穎 穎 穎 穎 穎 穎 穎 穎 穎

穎 穎 穎 穎 穎 穎

窺

kuī | KHUY | nhìn lén; quan sát

窺 窺 窺 窺 窺 窺 窺 窺 窺 窺 窺 窺 窺

窺 窺 窺 窺 窺 窺

篩

shāi | SƯ | cái sàng; sàng lọc

篩 篩 篩 篩 篩 篩 篩 篩 篩 篩 篩 篩 篩

篩 篩 篩 篩 篩 篩

罹

lí | LI | gặp phải, mắc phải, bị (ốm, nạn,...)

罹 罹 罹 罹 罹 罹 罹 罹 罹 罹 罹 罹 罹

罹 罹 罹 罹 罹 罹

蕭

xiāo | **TIÊU** | tiêu điều, đìu hiu; tiếng gió vi vu, tiếng ngựa hí; họ Tiêu

蕭 蕭 蕭 蕭 蕭 蕭 蕭 蕭 蕭 蕭 蕭 蕭 蕭

蕭 蕭 蕭 蕭 蕭 蕭

螃

páng | **BÀNG** | con cua

螃 螃 螃 螃 螃 螃 螃 螃 螃 螃 螃 螃 螃

螃 螃 螃 螃 螃 螃

螢

yíng | **HUỲNH** | con đom đóm; màn hình

螢 螢 螢 螢 螢 螢 螢 螢 螢 螢 螢 螢 螢

螢 螢 螢 螢 螢 螢

褪

tuì | **THỐN** | cởi bỏ; rơi, tróc, phai màu

褪 褪 褪 褪 褪 褪 褪 褪 褪 褪 褪 褪 褪

褪 褪 褪 褪 褪 褪

覦 yú | DU | hy vọng, mong muốn, mong cầu

覦 覦 覦 覦 覦 覦 覦 覦 覦 覦 覦 覦 覦

覦 覦 覦 覦 覦 覦

諜 dié | ĐIỆP | điệp viên, tình báo

諜 諜 諜 諜 諜 諜 諜 諜 諜 諜 諜 諜 諜

諜 諜 諜 諜 諜 諜

諮 zī | TƯ | bàn bạc, thương lượng

諮 諮 諮 諮 諮 諮 諮 諮 諮 諮 諮 諮

諮 諮 諮 諮 諮 諮

蹄 tí | ĐỀ | móng, chân (động vật)

蹄 蹄 蹄 蹄 蹄 蹄 蹄 蹄 蹄 蹄 蹄 蹄 蹄

蹄 蹄 蹄 蹄 蹄 蹄

輻 fú | BỨC | nan xe; phóng xạ

輻 輻 輻 輻 輻 輻 輻 輻 輻 輻 輻 輻 輻

輻 輻 輻 輻 輻 輻

遼 liáo | LIÊU | xa xôi, xa xôi; nhà Liêu; viết tắt của tỉnh Liêu Ninh

遼 遼 遼 遼 遼 遼 遼 遼 遼 遼 遼 遼 遼

遼 遼 遼 遼 遼 遼

錫 xī | TÍCH | thiếc (nguyên tố hóa học, ký hiệu: Sn); ban thưởng

錫 錫 錫 錫 錫 錫 錫 錫 錫 錫 錫 錫 錫

錫 錫 錫 錫 錫 錫

隧 suì | TỤY | đường hầm

隧 隧 隧 隧 隧 隧 隧 隧 隧 隧 隧 隧 隧

隧 隧 隧 隧 隧 隧

霍

| huò | HOẮC | bỗng nhiên; họ Hoắc; bệnh dịch tả |

頰

| jiá | GIÁP | hai bên gò má; cầu xin tha thứ |

頹

| tuí | ĐỒI | sụp, đổ, sụp đổ; suy sụp (tinh thần) |

餚

| yáo | HÀO | món ăn |

駭 | hài | **HÃI** | kinh hãi, sợ; làm cho giật mình hay sợ hãi

駭 駭 駭 駭 駭 駭 駭 駭 駭 駭 駭 駭 駭

駭 駭 駭 駭 駭 駭

鴛 | yuān | **UYÊN** | chim uyên ương; chỉ vợ chồng; có đôi, cặp

鴛 鴛 鴛 鴛 鴛 鴛 鴛 鴛 鴛 鴛 鴛 鴛 鴛

鴛 鴛 鴛 鴛 鴛 鴛

鴦 | yāng | **UYÊN** | chim uyên ương; chỉ vợ chồng; có đôi, cặp

鴦 鴦 鴦 鴦 鴦 鴦 鴦 鴦 鴦 鴦 鴦 鴦 鴦

鴦 鴦 鴦 鴦 鴦 鴦

儡 | lěi | **LŨY** | con rối, bù nhìn (người chịu sự thao túng)

儡 儡 儡 儡 儡 儡 儡 儡 儡

儡 儡 儡 儡 儡 儡

嚀

níng | NINH | dặn đi dặn lại

嚀 嚀 嚀 嚀 嚀 嚀 嚀 嚀 嚀

嚀 嚀 嚀 嚀 嚀 嚀

嚏

tì | ĐẾ | hắt hơi, hắt xì

嚏 嚏 嚏 嚏 嚏 嚏 嚏 嚏 嚏

嚏 嚏 嚏 嚏 嚏 嚏

嶺

lǐng | LĨNH, LÃNH | đường trên núi; dãy núi

嶺 嶺 嶺 嶺 嶺 嶺 嶺 嶺 嶺

嶺 嶺 嶺 嶺 嶺 嶺

彌

mí | DI | bù đắp, đền bù; tăng thêm; đầy, khắp

彌 彌 彌 彌 彌 彌 彌 彌 彌

彌 彌 彌 彌 彌 彌

懦

nuò | **NỌA** | hèn yếu

懦 懦 懦 懦 懦 懦 懦 懦 懦

懦 懦 懦 懦 懦 懦

擎

qíng | **KÌNH** | nhấc bổng, nâng lên

擎 擎 擎 擎 擎 擎 擎 擎 擎 擎 擎 擎 擎

擎 擎 擎 擎 擎 擎

斃

bì | **TỆ** | chết; thất bại, sụp đổ

斃 斃 斃 斃 斃 斃 斃 斃 斃

斃 斃 斃 斃 斃 斃

濛

méng | **MÔNG** | mưa phùn, mưa lâm râm

濛 濛 濛 濛 濛 濛 濛 濛 濛

濛 濛 濛 濛 濛 濛

濤　tāo | ĐÀO | sóng lớn, sóng to; tiếng sóng vỗ

濤 濤 濤 濤 濤 濤 濤 濤 濤
濤 濤 濤 濤 濤 濤

濱　bīn | TÂN | bờ; lân cận, giáp, ven, cạnh bên

濱 濱 濱 濱 濱 濱 濱 濱 濱
濱 濱 濱 濱 濱 濱

燴　huì | CỐI | xào sền sệt (cách nấu ăn) hay chưng

燴 燴 燴 燴 燴 燴 燴 燴 燴
燴 燴 燴 燴 燴 燴

爵　jué | TƯỚC | bát uống rượu có ba chân thời xưa; chức tước

爵 爵 爵 爵 爵 爵 爵 爵 爵
爵 爵 爵 爵 爵 爵

瞬 shùn | THUẤN | chớp mắt (biểu thị thời gian ngắn ngủi), nháy mắt

瞬 瞬 瞬 瞬 瞬 瞬 瞬 瞬 瞬

瞬 瞬 瞬 瞬 瞬 瞬

矯 jiǎo | KIỂU | uốn nắn; mượn cớ, làm bộ làm tịch; cường tráng

矯 矯 矯 矯 矯 矯 矯 矯 矯

矯 矯 矯 矯 矯 矯

礁 jiāo | TIÊU | đá ngầm, rạn san hô; ẩn dụ gặp phải trở ngại

礁 礁 礁 礁 礁 礁 礁 礁 礁

礁 礁 礁 礁 礁 礁

篷 péng | BỒNG | mái che; buồm; ẩn dụ con thuyền

篷 篷 篷 篷 篷 篷 篷 篷 篷 篷 篷 篷 篷

篷 篷 篷 篷 篷 篷

糞 | fèn | PHẪN, PHẤN | phân; cái không tốt (cặn bã, rác rưởi)

糞 糞 糞 糞 糞 糞 糞 糞 糞

糞 糞 糞 糞 糞 糞

繃 | bēng | BĂNG | thắt, buộc chặt; bó, chật ních; khâu lược; miễn cưỡng

繃 繃 繃 繃 繃 繃 繃 繃 繃

繃 繃 繃 繃 繃 繃

běng | BĂNG | sa sầm mặt bèng | BẮNG | bung, đứt, văng ra

翼 | yì | DỰC | cánh chim; hai bên; giúp đỡ; bảo hộ, che chở; cẩn trọng

翼 翼 翼 翼 翼 翼 翼 翼 翼

翼 翼 翼 翼 翼 翼

聳 | sǒng | TỦNG | đứng thẳng, cao vút; kinh sợ, sửng sốt; khuyến khích; nhún vai

聳 聳 聳 聳 聳 聳 聳 聳 聳

聳 聳 聳 聳 聳 聳

膿 | nóng | NUNG | mủ (của vết thương)

膿膿膿膿膿膿膿膿膿

膿 膿 膿 膿 膿 膿

蕾 | lěi | LÔI | nụ hoa; múa ba lê; sợi ren

蕾蕾蕾蕾蕾蕾蕾蕾蕾蕾蕾蕾蕾

蕾 蕾 蕾 蕾 蕾 蕾

薦 | jiàn | TIẾN | tiến cử, đề xuất

薦薦薦薦薦薦薦薦薦

薦 薦 薦 薦 薦 薦

荐 | jiàn | TIẾN | chiếu lác; tiến cử (giống như 「薦」)

荐荐荐荐荐荐荐荐荐

荐 荐 荐 荐 荐 荐

蟑
zhāng | CHƯƠNG | con gián

蟑 蟑 蟑 蟑 蟑 蟑 蟑 蟑 蟑

蟑 蟑 蟑 蟑 蟑 蟑

覬
jì | KÝ | khao khát

覬 覬 覬 覬 覬 覬 覬 覬 覬

覬 覬 覬 覬 覬 覬

謗
bàng | BÁNG | phỉ báng, vu khống

謗 謗 謗 謗 謗 謗 謗 謗 謗

謗 謗 謗 謗 謗 謗

豁
huò | HOÁT | khai thông; miễn trừ; không màng đến

豁 豁 豁 豁 豁 豁 豁 豁 豁

豁 豁 豁 豁 豁 豁

huá | KHOÁT | trò chơi oẳn tù tì

zhǎn | **TRIỂN** | trăn trở, trằn trọc

輾

輾 輾 輾 輾 輾 輾 輾 輾 輾

輾 輾 輾 輾 輾 輾

niǎn | **NIỄN** | ép, đè bẹp; cán qua

yú | **DƯ** | xe; kiệu; địa đồ; dư luận

輿

輿 輿 輿 輿 輿 輿 輿 輿 輿

輿 輿 輿 輿 輿 輿

xiá | **HẠT** | quản lý, cai quản

轄

轄 轄 轄 轄 轄 轄 轄 轄 轄

轄 轄 轄 轄 轄 轄

yùn | **UẤN** | ủ rượu; chỉ rượu; quá trình ủ

醞

醞 醞 醞 醞 醞 醞 醞 醞 醞

醞 醞 醞 醞 醞 醞

鍾 zhōng | **CHUNG, CHUÔNG** | cái chuông; đồng hồ; tiếng, giờ; chung (tình)

鍾 鍾 鍾 鍾 鍾 鍾 鍾 鍾 鍾 鍾 鍾 鍾

鍾 鍾 鍾 鍾 鍾 鍾

霞 xiá | **HÀ** | ráng mây (màu mây do nắng chiếu vào); màu sắc tươi đẹp

霞 霞 霞 霞 霞 霞 霞 霞 霞

霞 霞 霞 霞 霞 霞

鮪 wěi | **VĨ** | cá vĩ

鮪 鮪 鮪 鮪 鮪 鮪 鮪 鮪 鮪

鮪 鮪 鮪 鮪 鮪 鮪

鮭 guī | **KHUÊ** | cá hồi

鮭 鮭 鮭 鮭 鮭 鮭 鮭 鮭 鮭

鮭 鮭 鮭 鮭 鮭 鮭

齋

zhāi | TRAI | chay tịnh, trai giới; ăn chay; bố thí cơm; phòng sách

齋 齋 齋 齋 齋 齋 齋 齋 齋

齋 齋 齋 齋 齋 齋

叢

cóng | TÙNG | họp lại; chỉ sự tụ họp người, vật (rừng cây, tu viện,...)

叢 叢 叢 叢 叢 叢 叢 叢 叢 叢

叢 叢 叢 叢 叢 叢

壘

lěi | LŨY | thành lũy; điểm công kích và phòng ngự của bóng chày

壘 壘 壘 壘 壘 壘 壘 壘 壘 壘

壘 壘 壘 壘 壘 壘

擲

zhì | TRỊCH | ném, vứt, quăng, phóng

擲 擲 擲 擲 擲 擲 擲 擲 擲

擲 擲 擲 擲 擲 擲

朦 | **méng** | **MUNG** | không rõ ràng, mơ hồ; ánh trăng mờ, mịt mù

朦 朦 朦 朦 朦 朦 朦 朦 朦

朦 朦 朦 朦 朦 朦

濺 | **jiàn** | **TIỄN** | nước bắn tung tóe; bị dính

濺 濺 濺 濺 濺 濺 濺 濺 濺 濺

濺 濺 濺 濺 濺 濺

瀉 | **xiè** | **TẢ** | chảy xiết, cuồn cuộn; tiêu chảy

瀉 瀉 瀉 瀉 瀉 瀉 瀉 瀉 瀉 瀉

瀉 瀉 瀉 瀉 瀉 瀉

璧 | **bì** | **BÍCH** | ngọc bích; trả lại; xứng đôi; tròn và sáng như ngọc

璧 璧 璧 璧 璧 璧 璧 璧 璧 璧

璧 璧 璧 璧 璧 璧

癒

yù | **DŪ** | khỏi bệnh

癒癒癒癒癒癒癒癒癒癒
癒 癒 癒 癒 癒 癒

癖

pǐ | **TÍCH** | thói quen, ưa thích

癖癖癖癖癖癖癖癖癖癖
癖 癖 癖 癖 癖 癖

竄

cuàn | **SOÁN, THOÁN** | chạy trốn; sửa đổi, sửa lại (văn chương, chữ nghĩa)

竄竄竄竄竄竄竄竄竄竄
竄 竄 竄 竄 竄 竄

竅

qiào | **KHIẾU** | lỗ, hốc, hang; thất khiếu; mấu chốt, then chốt

竅竅竅竅竅竅竅竅竅竅
竅 竅 竅 竅 竅 竅

xiù | **TÚ** | thêu; hàng thêu; vật có hoa văn thêu

繡

繡 繡 繡 繡 繡 繡 繡 繡 繡 繡 繡 繡 繡

繡 繡 繡 繡 繡 繡

qiáo | **KIỀU** | giơ cao, ngẩng lên; trang sức; xuất chúng, vượt trội

翹

翹 翹 翹 翹 翹 翹 翹 翹 翹 翹

翹 翹 翹 翹 翹 翹

qiào | **KIỀU** | vểnh lên, cất lên; lén đi, trốn đi (trốn học)

zhuì | **CHUẾ** | thừa ra, rườm rà; ở rể

贅

贅 贅 贅 贅 贅 贅 贅 贅 贅 贅 贅

贅 贅 贅 贅 贅 贅

bèng | **BẢNG** | nhảy

蹦

蹦 蹦 蹦 蹦 蹦 蹦 蹦 蹦 蹦 蹦

蹦 蹦 蹦 蹦 蹦 蹦

軀 qū | **KHU** | thân thể

軀 軀 軀 軀 軀 軀 軀 軀 軀 軀

軀 軀 軀 軀 軀 軀

轍 chè | **TRIỆT** | vết bánh xe, vết xe; đường đi, tuyến đường

轍 轍 轍 轍 轍 轍 轍 轍 轍 轍

轍 轍 轍 轍 轍 轍

zhé | **TRIỆT** | biện pháp, phương pháp, cách

釐 lí | **LI** | chỉnh sửa; đơn vị (1 li =1cm), lãi xuất (1 li =1%), diện tích (1 li = 36 m²)

釐 釐 釐 釐 釐 釐 釐 釐 釐 釐 釐 釐 釐 釐

釐 釐 釐 釐 釐 釐

魏 wèi | **NGỤY** | thời Ngụy; họ Ngụy

魏 魏 魏 魏 魏 魏 魏 魏 魏

魏 魏 魏 魏 魏 魏

143

壟 | lǒng | **LŨNG** | bờ ruộng, rãnh, luống; gò đất gồ lên; độc tài, lũng đoạn

懲 | chéng | **TRỪNG** | trừng phạt; ngăn cấm

攏 | lǒng | **LŨNG** | áp sát, tụ lại; chỉnh lí, sửa lại; tổng cộng, gộp lại

曠 | kuàng | **KHOÁNG** | rộng rãi; vui vẻ; thiếu, vắng mặt; họ Khoáng

櫥

chú | **TRÙ** | cái tủ, rương; tủ kính, tủ trưng bày

櫥 櫥 櫥 櫥 櫥 櫥 櫥 櫥 櫥 櫥

櫥 櫥 櫥 櫥 櫥 櫥

瀕

bīn | **TẦN** | gần, kề, ven (sông); cận kề, sát bên, sắp

瀕 瀕 瀕 瀕 瀕 瀕 瀕 瀕 瀕 瀕

瀕 瀕 瀕 瀕 瀕 瀕

瀟

xiāo | **TIÊU** | phóng khoáng, tiêu sái; tiếng mưa rả rích, rì rào

瀟 瀟 瀟 瀟 瀟 瀟 瀟 瀟 瀟 瀟

瀟 瀟 瀟 瀟 瀟 瀟

爍

shuò | **THƯỚC** | lấp lánh; nung chảy, tan chảy (kim loại)

爍 爍 爍 爍 爍 爍 爍 爍 爍 爍

爍 爍 爍 爍 爍 爍

| 辦 | **bàn** | **BIỆN** | múi, tép (bưởi, tỏi...); cánh hoa; van tim; lượng từ múi, miếng |

辦 辦 辦 辦 辦 辦 辦 辦 辦 辦

辦 辦 辦 辦 辦 辦

| 疆 | **jiāng** | **CƯƠNG** | biên giới, ranh giới; giới hạn; |

疆 疆 疆 疆 疆 疆 疆 疆 疆 疆

疆 疆 疆 疆 疆 疆

| 矇 | **méng** | **MÔNG** | lừa gạt; đoán bừa | **mēng** | **MÔNG** | mắt mù |

矇 矇 矇 矇 矇 矇 矇 矇 矇 矇

矇 矇 矇 矇 矇 矇

| 禱 | **dǎo** | **ĐẢO** | cầu khấn, khẩn cầu; mong mỏi, cầu mong |

禱 禱 禱 禱 禱 禱 禱 禱 禱 禱

禱 禱 禱 禱 禱 禱

簷

yán | THIỀM | hiên nhà, mái hiên; vành, mép ngoài của đồ dùng

簾

lián | LIÊM | cái màn che, rèm cửa

繭

jiǎn | KIỂN | kén (tằm); vết chai (ở tay, chân)

羹

gēng | CANH | canh, súp

藤

téng | ĐẰNG | cây mây; thân cây (dây) của loài cây bò

藤 藤 藤 藤 藤 藤 藤 藤 藤 藤

藤 藤 藤 藤 藤 藤

蟹

xiè | GIẢI | con cua

蟹 蟹 蟹 蟹 蟹 蟹 蟹 蟹 蟹 蟹

蟹 蟹 蟹 蟹 蟹 蟹

蠅

yíng | DĂNG | con ruồi, nhặng

蠅 蠅 蠅 蠅 蠅 蠅 蠅 蠅 蠅 蠅

蠅 蠅 蠅 蠅 蠅 蠅

襟

jīn | KHÂM | vạt áo; tấm lòng; anh em cột chèo

襟 襟 襟 襟 襟 襟 襟 襟 襟 襟

襟 襟 襟 襟 襟 襟

譁

huá | **HỌA** | huyên náo, xôn xao

譁 譁 譁 譁 譁 譁 譁 譁 譁 譁 譁 譁

譁 譁 譁 譁 譁 譁

譏

jī | **KỴ** | châm biếm, mỉa mai, chế nhạo

譏 譏 譏 譏 譏 譏 譏 譏 譏 譏

譏 譏 譏 譏 譏 譏

蹺

qiāo | **NGHIÊU** | giơ, nhấc, kiễng (chân); trốn, bỏ (học); đi cà kheo; kỳ lạ

蹺 蹺 蹺 蹺 蹺 蹺 蹺 蹺 蹺 蹺

蹺 蹺 蹺 蹺 蹺 蹺

鏟

chǎn | **XẺNG** | cái xẻng; xúc, múc

鏟 鏟 鏟 鏟 鏟 鏟 鏟 鏟 鏟 鏟 鏟 鏟 鏟

鏟 鏟 鏟 鏟 鏟 鏟

| 鯨 | jīng | KÌNH | cá voi |

| 嚷 | rǎng | NHƯƠNG | kêu gào, ồn ào |

| 嚼 | jiáo | TƯỚC | nhai; người thích buôn chuyện |

jué | TƯỚC | nhai kỹ; nghiền ngẫm

| 壤 | rǎng | NHƯỠNG | thổ nhưỡng; đất; lãnh thổ, vùng |

朧 lóng | LUNG | mông lung, mơ hồ; ánh trăng mờ ảo

朧 朧 朧 朧 朧 朧 朧 朧 朧 朧 朧

朧 朧 朧 朧 朧 朧

瀰 mǐ | DI | tràn đầy (nước); bao phủ, khắp nơi

瀰 瀰 瀰 瀰 瀰 瀰 瀰 瀰 瀰 瀰 瀰

瀰 瀰 瀰 瀰 瀰 瀰

癥 zhèng | CHƯNG | trưng thu, chiêu mộ; trưng cầu; hiện tượng, dấu hiệu; chứng minh

癥 癥 癥 癥 癥 癥 癥 癥 癥 癥 癥

癥 癥 癥 癥 癥 癥

礪 lì | LỆ | đá mài; rèn giũa

礪 礪 礪 礪 礪 礪 礪 礪 礪 礪 礪 礪

礪 礪 礪 礪 礪 礪

籌

chóu | **TRÙ** | mưu tính, tính toán, chuẩn bị; thẻ (tính số lượng)

籌 籌 籌 籌 籌 籌 籌 籌 籌 籌 籌

籌 籌 籌 籌 籌 籌

糯

nuò | **NỌA, NHU** | gạo nếp

糯 糯 糯 糯 糯 糯 糯 糯 糯 糯 糯

糯 糯 糯 糯 糯 糯

繽

bīn | **TÂN** | rất nhiều và rối rắm (màu sắc sặc sỡ, hoa rơi lả tả)

繽 繽 繽 繽 繽 繽 繽 繽 繽 繽 繽

繽 繽 繽 繽 繽 繽

艦

jiàn | **HẠM** | chiến hạm, tàu chiến

艦 艦 艦 艦 艦 艦 艦 艦 艦 艦 艦

艦 艦 艦 艦 艦 艦

藹

ǎi | **ÁI** | nhã nhặn, điềm đạm

藹 藹 藹 藹 藹 藹 藹 藹 藹 藹 藹

藹 藹 藹 藹 藹 藹

藻

zǎo | **TẢO** | rong rêu; văn vẻ, hoa mỹ

藻 藻 藻 藻 藻 藻 藻 藻 藻 藻

藻 藻 藻 藻 藻 藻

蘆

lú | **LÔ** | cây lau sậy; cây măng tây

蘆 蘆 蘆 蘆 蘆 蘆 蘆 蘆 蘆 蘆 蘆

蘆 蘆 蘆 蘆 蘆 蘆

辮

biàn | **BIỆN** | bím tóc

辮 辮 辮 辮 辮 辮 辮 辮 辮 辮 辮

辮 辮 辮 辮 辮 辮

饋 kuì | QUỸ | biếu, tặng

饋 饋 饋 饋 饋 饋 饋 饋 饋 饋 饋

饋 饋 饋 饋 饋 饋

馨 xīn | HINH | hương thơm bay xa, lan tỏa; tiếng thơm muôn đời

馨 馨 馨 馨 馨 馨 馨 馨 馨 馨 馨

馨 馨 馨 馨 馨 馨

齣 chū | XUẤT | lượng từ dùng cho tuồng, kịch, hí khúc: vở, hồi, tấn

齣 齣 齣 齣 齣 齣 齣 齣 齣 齣 齣 齣

齣 齣 齣 齣 齣 齣

攜 xié | HUỀ | mang theo; nắm (tay)

攜 攜 攜 攜 攜 攜 攜 攜 攜 攜 攜 攜

攜 攜 攜 攜 攜 攜

纏

chán | **TRIỀN** | quấn, bó; quấy rầy; ứng phó, đối phó; lộ phí; khăng khít

纏 纏 纏 纏 纏 纏 纏 纏 纏 纏 纏

纏 纏 纏 纏 纏 纏

譴

qiǎn | **KHIỂN** | khiển trách, lên án

譴 譴 譴 譴 譴 譴 譴 譴 譴 譴 譴

譴 譴 譴 譴 譴 譴

贓

zāng | **TANG** | tang vật; của ăn cắp hay của bất chính, phi pháp

贓 贓 贓 贓 贓 贓 贓 贓 贓 贓 贓

贓 贓 贓 贓 贓 贓

闢

pì | **TỊCH** | khai khẩn, mở; bác bỏ, loại bỏ

闢 闢 闢 闢 闢 闢 闢 闢 闢 闢 闢

闢 闢 闢 闢 闢 闢

bà | **BÁ** | người đứng đầu; ác bá; ngang ngược, bá đạo; xưng bá

霸

霸 霸 霸 霸 霸 霸 霸 霸 霸 霸 霸

霸 霸 霸 霸 霸 霸

xiǎng | **HƯỞNG** | đãi, thiết đãi; cúng tế

饗

饗 饗 饗 饗 饗 饗 饗 饗 饗 饗 饗

饗 饗 饗 饗 饗 饗

yīng | **OANH** | chim oanh

鶯

鶯 鶯 鶯 鶯 鶯 鶯 鶯 鶯 鶯 鶯 鶯

鶯 鶯 鶯 鶯 鶯 鶯

hè | **HẠC** | con hạc; màu trắng

鶴

鶴 鶴 鶴 鶴 鶴 鶴 鶴 鶴 鶴 鶴 鶴

鶴 鶴 鶴 鶴 鶴 鶴

黯	àn	ẢM	tối, lờ mờ; buồn thảm, ủ rũ, sa sút tinh thần

黯 黯 黯 黯 黯 黯 黯 黯 黯 黯 黯

黯 黯 黯 黯 黯 黯

囊	náng	NANG	túi; vật có dạng túi; vật để gói đồ

囊 囊 囊 囊 囊 囊 囊 囊 囊 囊 囊 囊

囊 囊 囊 囊 囊 囊

鑄	zhù	CHÚ	đúc; luyện thành, tạo nên

鑄 鑄 鑄 鑄 鑄 鑄 鑄 鑄 鑄 鑄 鑄 鑄

鑄 鑄 鑄 鑄 鑄 鑄

鑑	jiàn	GIÁM	gương soi; soi, chiếu rọi; soi xét; vật làm tin; lấy làm gương

鑑 鑑 鑑 鑑 鑑 鑑 鑑 鑑 鑑 鑑 鑑 鑑

鑑 鑑 鑑 鑑 鑑 鑑

鑒

jiàn | **GIÁM** | mời xem thư; gương soi; điều tra, giám định; lấy làm gương

鑒 鑒 鑒 鑒 鑒 鑒 鑒 鑒 鑒 鑒 鑒 鑒

鑒 鑒 鑒 鑒 鑒 鑒

鬚

xū | **TU** | râu ria; vật giống râu; râu động vật (râu tôm, ria mèo...)

鬚 鬚 鬚 鬚 鬚 鬚 鬚 鬚 鬚 鬚 鬚 鬚

鬚 鬚 鬚 鬚 鬚 鬚

籤

qiān | **THIÊM, TIÊM** | thẻ, nhãn mác; cái thăm (bói, thi đấu..); tăm xỉa răng

籤 籤 籤 籤 籤 籤 籤 籤 籤 籤 籤 籤

籤 籤 籤 籤 籤 籤

纖

xiān | **TIÊM** | nhỏ bé, nhỏ nhắn; mảnh mai, mềm mại

纖 纖 纖 纖 纖 纖 纖 纖 纖 纖 纖 纖

纖 纖 纖 纖 纖 纖

邏	luó	LA	tuần tra; logic; bộ môn logic học

邏 邏 邏 邏 邏 邏 邏 邏 邏 邏 邏 邏

邏 邏 邏 邏 邏 邏

髓	suǐ	TỦY	tủy xương; ẩn dụ phần tinh hoa của sự vật

髓 髓 髓 髓 髓 髓 髓 髓 髓 髓 髓

髓 髓 髓 髓 髓 髓

鱗	lín	LÂN	vảy; thứ giống vảy cá

鱗 鱗 鱗 鱗 鱗 鱗 鱗 鱗 鱗 鱗 鱗 鱗

鱗 鱗 鱗 鱗 鱗 鱗

囑	zhǔ	CHÚC	dặn dò; ủy thác, giao phó

囑 囑 囑 囑 囑 囑 囑 囑 囑 囑 囑 囑

囑 囑 囑 囑 囑 囑

攬

lǎn | **LÃM** | ôm; nắm giữ, nắm hết; cầm; thu nhận, thu hút

攬 攬 攬 攬 攬 攬 攬 攬 攬 攬 攬 攬 攬

攬 攬 攬 攬 攬 攬

癱

tān | **THAN** | bại liệt, tê liệt; vô cùng mệt mỏi

癱 癱 癱 癱 癱 癱 癱 癱 癱 癱 癱 癱 癱

癱 癱 癱 癱 癱 癱

矗

chù | **XÚC** | vươn cao, đứng sừng sững

矗 矗 矗 矗 矗 矗 矗 矗 矗 矗 矗 矗 矗

矗 矗 矗 矗 矗 矗

蠶

cán | **TÀM, TẰM** | con tằm; tơ tằm; ẩn dụ cách xâm lấn, thôn tính

蠶 蠶 蠶 蠶 蠶 蠶 蠶 蠶 蠶 蠶 蠶 蠶 蠶

蠶 蠶 蠶 蠶 蠶 蠶

驟

| zhòu | SẬU | cấp tốc, nhanh; bỗng nhiên, đột ngột |

驟 驟 驟 驟 驟 驟 驟 驟 驟 驟 驟 驟 驟

驟 驟 驟 驟 驟 驟

釁

| xìn | HẤN | nghi thức hiến tế bằng máu động vật; hiềm khích; điềm báo |

釁 釁 釁 釁 釁 釁 釁 釁 釁 釁 釁 釁 釁

釁 釁 釁 釁 釁 釁

鑲

| xiāng | TƯƠNG | khảm, nạm, trám (răng) |

鑲 鑲 鑲 鑲 鑲 鑲 鑲 鑲 鑲 鑲 鑲 鑲 鑲

鑲 鑲 鑲 鑲 鑲 鑲

顱

| lú | LƯ, LÔ | đầu lâu |

顱 顱 顱 顱 顱 顱 顱 顱 顱 顱 顱 顱 顱

顱 顱 顱 顱 顱 顱

矚 | zhǔ | CHÚC | nhìn chăm chú

矚 矚 矚 矚 矚 矚 矚 矚 矚 矚 矚 矚 矚

矚 矚 矚 矚 矚 矚

纜 | lǎn | LÃM | dây buộc thuyền; dây thừng to

纜 纜 纜 纜 纜 纜 纜 纜 纜 纜 纜 纜 纜

纜 纜 纜 纜 纜 纜

鑼 | pī | LA | thanh la (nhạc cụ); cái chiêng

鑼 鑼 鑼 鑼 鑼 鑼 鑼 鑼 鑼 鑼 鑼 鑼 鑼

鑼 鑼 鑼 鑼 鑼 鑼

籲 | yù | DỤ | kêu, gọi; van xin, thỉnh cầu

籲 籲 籲 籲 籲 籲 籲 籲 籲 籲 籲 籲 籲

籲 籲 籲 籲 籲 籲

Date / / /

LifeStyle071

華語文書寫能力習字本：中越語版精熟級7
（依國教院三等七級分類，含越語釋意及筆順練習）

作者　療癒人心悅讀社
越文翻譯　鄧依琪、阮氏紅絨
越文校對　陳氏艷眉
美術設計　許維玲
編輯　劉曉甄
企畫統籌　李橘
總編輯　莫少閒
出版者　朱雀文化事業有限公司
地址　台北市基隆路二段 13-1 號 3 樓
電話　02-2345-3868
傳真　02-2345-3828
劃撥帳號　19234566 朱雀文化事業有限公司
e-mail　redbook@hibox.biz
網址　http://redbook.com.tw
總經銷　大和書報圖書股份有限公司02-8990-2588
ISBN　978-626-7064-25-2
初版一刷　2022.08
定價　199 元
出版登記　北市業字第1403號

國家圖書館出版品預行編目

華語文書寫能力習字本：中越語版
精熟級7，癒人心悅讀社 著；--初
版--臺北市：朱雀文化，2022.08
面；公分--（Lifestyle；71）
ISBN 978-626-7064-25-2（平裝）
1.習字範本

943.9　　　　　　　　111013303

About 買書：
●實體書店：北中南各書店及誠品、 金石堂、 何嘉仁等連鎖書店均有販售。 建議直接以書名或作者名， 請書店店員幫忙尋找書籍及訂購。 如果書店已售完， 請撥本公司電話02-2345-3868。
●●網路購書：至朱雀文化網站購書可享85折起優惠， 博客來、 讀冊、 PCHOME、 MOMO、 誠品、 金石堂等網路平台亦均有販售。
●●●郵局劃撥：請至郵局窗口辦理（戶名：朱雀文化事業有限公司， 帳號19234566）， 掛號寄書不加郵資， 4本以下無折扣， 5～9本95折， 10本以上9折優惠。